Ideas and methods of making flower wreaths

Ideas and methods of making flower wreaths

Ideas and methods of making flower wreaths

Ideas and methods of making flower wreaths

Ideas and methods of making flower wreaths

150款鮮花×乾燥花×不凋花×人造花的素材花圈

花圈設計
的
創意發想
&製作

florist 編輯部◎編著

 前 言

花圈源自於義大利羅馬時代，

據說是用於祭典或喪禮等場合。

隨著時間流逝，於基督教中

已成為聖誕季節中不可或缺的存在。

在日本，不只是聖誕節，

喜歡花圈的人也逐漸增加。

當你想要拓展花圈的設計範疇，

試著使用更多材料來製作花圈，

本書就是獻給有這樣想法的你的創意書。

和一般花藝設計相比，花圈看似簡單，

但由於受限於插花面，實際上的學問相當深奧。

但在本書中，

會分享毫不浪費材料地製作花圈。

伴隨著發想方式和基本技巧，

收錄了超過150款

以鮮花、乾燥花、不凋花、人造花等

各種材料製作的花圈。

若本書能幫助你製作出擁有自我風格的花圈，

就是我們的榮幸。

目 錄

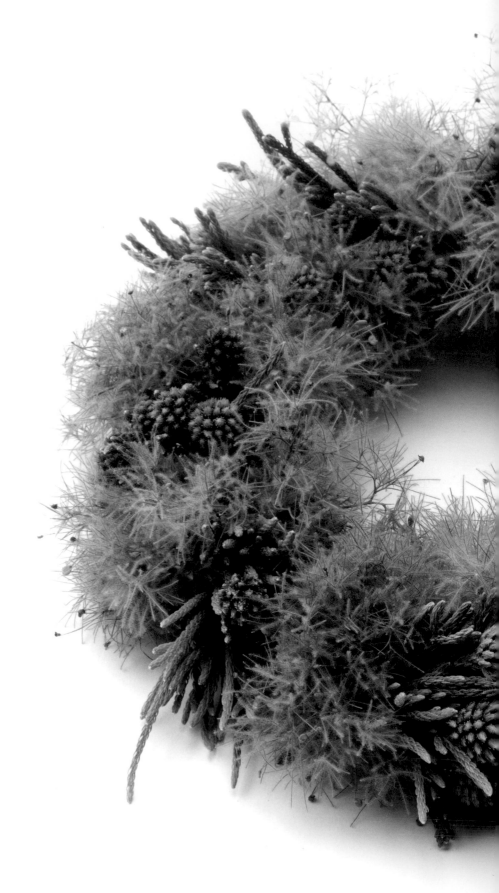

CHAPTER ①

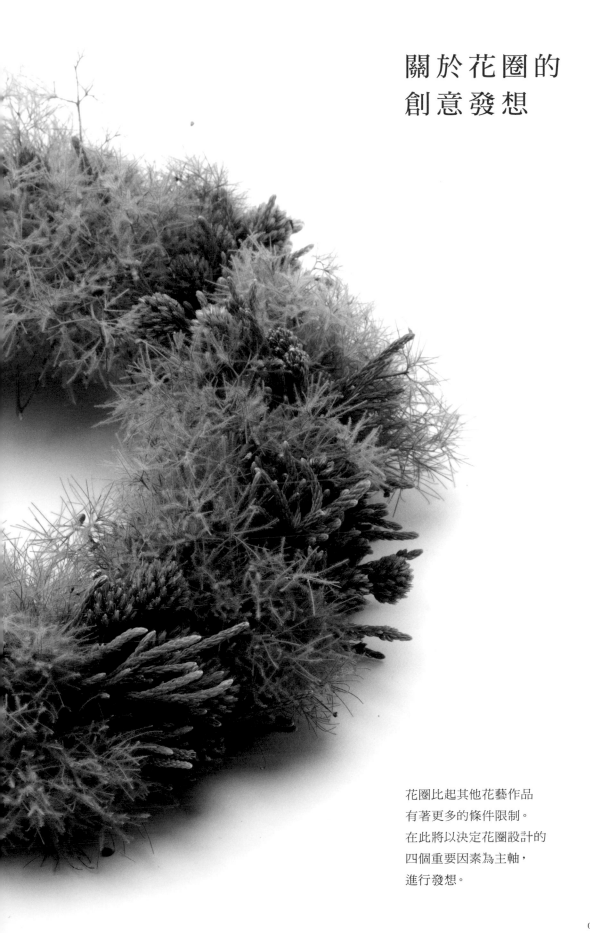

關於花圈的
創意發想

花圈比起其他花藝作品
有著更多的條件限制。
在此將以決定花圈設計的
四個重要因素為主軸，
進行發想。

構成花圈創作發想的
四個要素

思考花圈的設計

FACTOR
01

用途

花圈有各種用途。
依其用途，可縮小材質、花圈大小和色彩的選擇範圍。
下列為花圈通常的用途，
作為禮物或商品，也會更進一步加以細分。
此時就會讓使用目的更加明確。

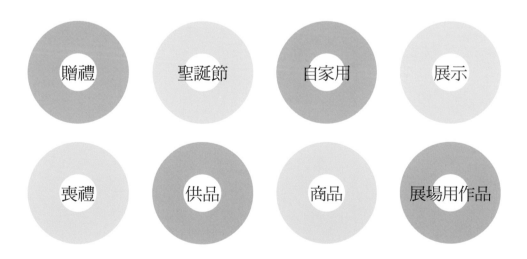

作為喪禮或供品時，可將「顏色」鎖定在白或藍等色彩。
當成展示品時，就必須製作大尺寸花圈。
若是聖誕節，就設定成讓人聯想到聖誕節的「顏色」、「材質」。

裝飾地點

第二項則將裝飾地點也加入考量中吧！

和用途相同，花圈在接受訂製的當下，通常就已經決定好裝飾地點了。

考量到裝飾地點，就能夠以花圈設計中相當重要的元素，吊掛式或平放式來加以分類。

下列為裝飾地點的範例。

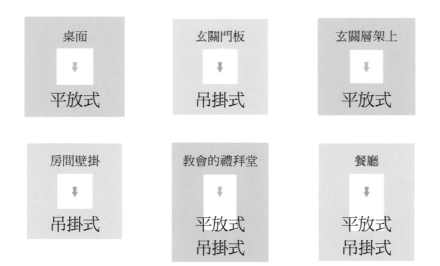

桌面或層架上等位置適用「平放式」，門板或牆面等位置則為「吊掛式」，可以這樣
進行判斷。雖然裝飾地點的選項中有餐廳和教會禮拜堂，但僅以籠統的空間名稱無法
決定樣式，當遇到這種情況時，製作成「可平放也可吊掛的設計」是很重要的。當收
到委託製作時，盡可能事前丈量或目測裝飾地點來進行確認。

FACTOR 03

裝飾期間

第三項要素為裝飾期間,這是在四個要素當中最為重要的。

因為決定使用的材料和裝飾期間有著極大的關聯性。

下表依照材料,列出了裝飾期間能夠使用的材料。

	僅限1天 (數小時)	3至7天	7至10天	10天以上	一個月以上	1年以上
鮮花	◎	○ 使用能夠保水的作法,或選擇能夠成為乾燥花的材料	△ 以較持久的花材,同時使用能夠保水的作法,或選擇能夠成為乾燥花的材料	△ 僅限於可乾燥材料	△ 僅限於可乾燥材料	△ 僅限於可乾燥材料
乾燥花	◎	◎	◎	◎	◎	△ 因裝飾地點不同,有導致劣化的可能
不凋花	◎	◎	◎	◎	◎	△ 因裝飾地點不同,有導致劣化的可能
人造花	◎	◎	◎	◎	◎	○ 因裝飾地點不同,有導致劣化的可能
其他花材緞帶或飾品等	◎	◎	◎	◎	◎	○

雖然不凋花或人造花等花材無需擔心持久度,但會因為裝飾地點的環境(陽光直射、濕氣重)等因素,而有劣化或變色的可能。無論花圈是裝置於何處皆可混合多種材料製作,因此靈活地思考相當重要。

使用乾燥花、不凋花、人造花的花藝設計,比起鮮花更能夠長久觀賞。但是將這些材料使用於花圈製作,有可能會因裝飾地點,而產生濕氣或陽光直射所導致的褪色、破損等劣化情形。通常放入透明盒中保存的不凋花,可維持兩年以上,但用以製作花圈時,由於暴露於外界之中,所以比起一般不凋花更容易受到外在環境的影響而縮短壽命。乾燥花、人造花也會因裝飾在屋外門板等情況,會比預期中更快劣化。因此也必須考量以上這些因素。

FACTOR
04

預算

在決定設計之中，預算是相當重要的要素。

特別是製作成商品時，必須要將製作費用控制在預算內。

預算會隨著材料而改變。

因設計需求，有時會需要使用大量材料。

針對預算，試著比較思考下方兩個花圈。

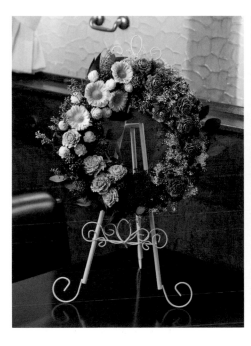 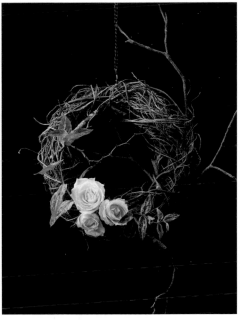

左邊的花圈是在圓形花圈中，將同色同種的索拉花以組群方式製作而成。

右邊的花圈是以樹枝圈當成底座，一部分插上鮮花。兩個都是吊掛式花圈，但使用的花材數量是左邊較多，預算也高出許多。

製作花圈時，若要以花填滿整面，需要用到比一般插花作品更大量的花材，使用鮮花之外的材料也一樣。但是若不想像右邊的花圈一樣露出花圈底座時，那麼不使用花，而是使用葉片或枝葉營造出效果，就能夠降低成本。

使用四個要素
決定設計的流程

本篇介紹考量了四個要素的花圈製作實例。

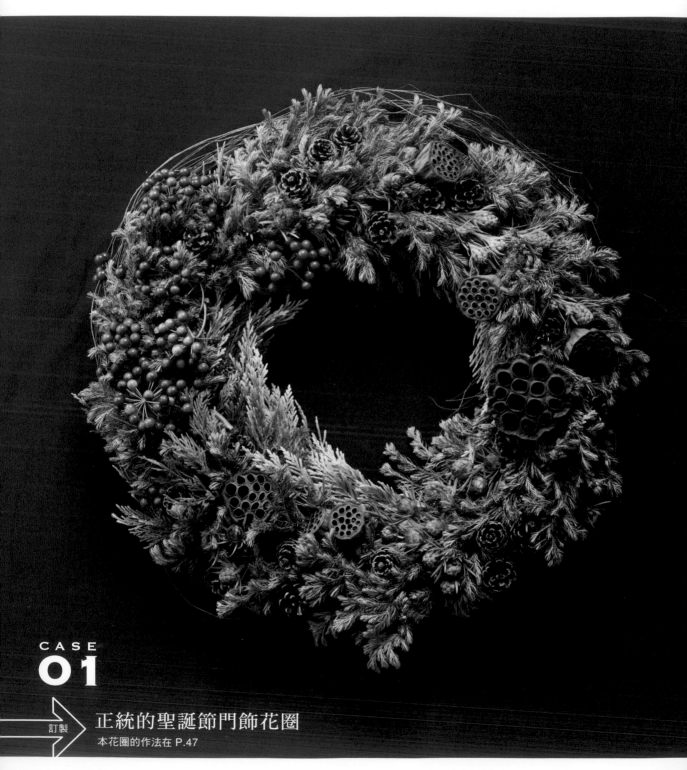

訂製 正統的聖誕節門飾花圈
本花圈的作法在 P.47

CASE
01

FACTOR ◎1 用途	正統的聖誕節花圈

FACTOR ◎2 裝飾地點	住宅玄關大門

FACTOR ◎3 裝飾期間	1個半月〔11月中旬到聖誕節為止〕

FACTOR ◎4 預算	10,000日幣之內 ※預算為在花店中販售價格的參考。

花圈種類
由於是門飾花圈,因此為吊掛式。

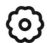
材料
考量預算後,以可乾燥欣賞的鮮花為主。

色彩
具有聖誕氣息的綠和紅。

設計
以常綠枝葉(針葉樹和扁柏)及紅色果實(山歸來)演繹聖誕色彩。並且將容易乾燥的果實(松果、蓮蓬)及非洲鬱金香,組群配置於綠葉之間加以點綴。右側的大型蓮蓬為此花圈的重點。並在花圈四周以蓬鬆的錦屏藤展現輕盈感。

從材料＆意象著手

在作品展或全權委託的設計中，會有預先指定素材或主題的情況發生。

一邊考慮已經決定好的條件，一邊對照四個要素進行設計。

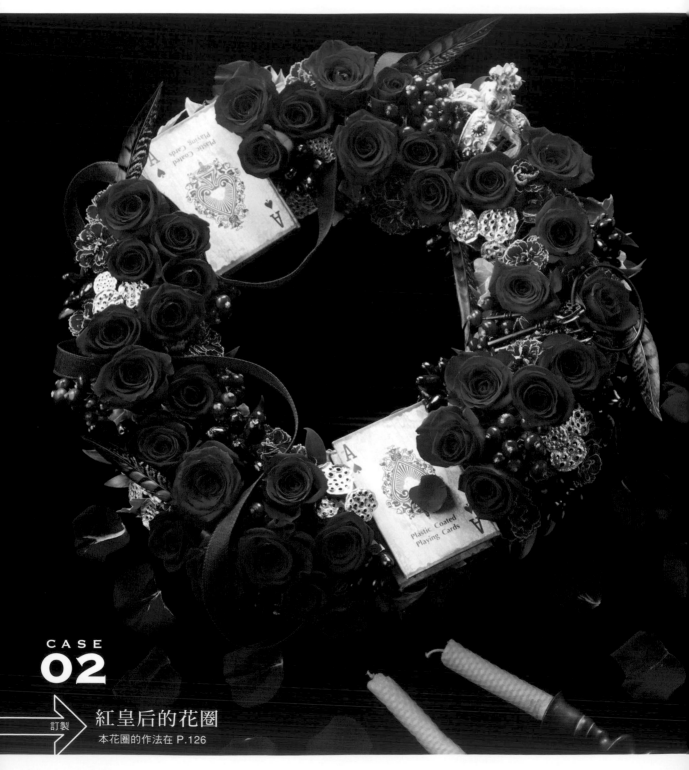

CASE
02

訂製 **紅皇后的花圈**
本花圈的作法在 P.126

IMAGE 主題	愛麗絲鏡中奇遇和紅皇后
FACTOR ◎❶ 用途	作品展
FACTOR ◎❷ 裝飾地點	會場桌面
FACTOR ◎❸ 裝飾期間	約3天左右
FACTOR ◎❹ 預算	兩萬日幣之內

花圈種類
在作品展中為了從上方俯瞰觀賞，作成平放式。由於是鮮花，因此使用了可以保水的海綿花圈底座。

材料
主題是「紅皇后」，因此希望使用大量紅色玫瑰。考慮到預算和裝飾期間，不選擇適合長期裝飾的不凋花或人造花，而將材料鎖定在可短期裝飾的鮮花。

色彩
配合主題，使用了紅色。

設計
利用符合「紅皇后」感覺的皇冠、羽毛等元素，讓人聯想到愛麗絲鏡中奇遇的世界觀或場景。

　　一定會遇到像這樣從材料或主題著手製作花圈的情況，但是和一般花藝作品相比，花圈有明確的用途。盡可能一邊考量四個要素，同時將自己的希望或想法納入設計和製作中進行。

繪製設計圖

到目前為止，已經清楚了解可從
「用途」、「裝飾地點」、「裝飾期間」、「預算」此四個要素，
來縮小使用材料和花圈種類的範圍。
一旦進入此階段，腦海中應該會自然湧現出花圈的設計樣貌。
那麼，就試著先將腦中的花圈具體地畫成設計圖吧！
繪製設計圖的同時，也別忘了一邊考量四要素一邊描繪。

設計圖的必要性

由下列兩個因素可看出，以製作為前提的設計圖是有其必要性的。
一是讓使用素材更加具體，以避免材料調度上的浪費。
二是利用設計圖，讓設計意象更加明確，
可客觀地審視整體協調，並於製作前在腦中進行整理。
設計圖無須畫得非常漂亮精美。
當需要從數種設計中作出選擇時，
將所有選項畫成設計圖後再進行比較，便能作出決定。
此外，當製作活動等場合的展示或禮物時，
可事先讓顧客審視設計圖，以減少認知差異，也有這樣的優點。

設計圖的感覺

右頁為P.12的花圈設計圖。
在此雖然使用色鉛筆上色，但以黑白繪製也OK。
也有不少人因為不擅長畫圖而不畫設計圖，
但可試著參考右頁的重點，
著手進行嘗試。

POINT

若有想使用的花材
就寫下來

POINT

不描繪細部也沒有關係

以赤柳呈現柔和輪廓

將紅色山歸來聚集成束

以蓮蓬的黑色
作為重點

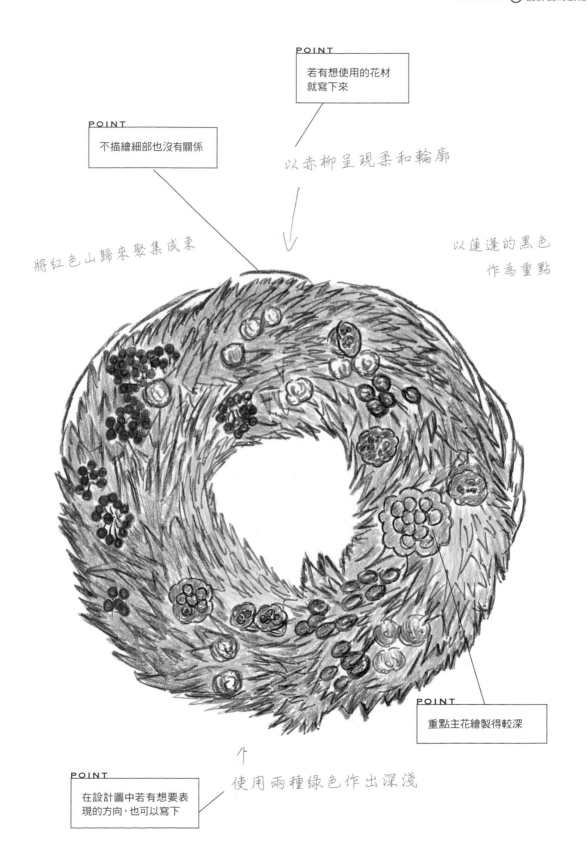

POINT

重點主花繪製得較深

POINT

在設計圖中若有想要表
現的方向，也可以寫下

使用兩種綠色作出深淺

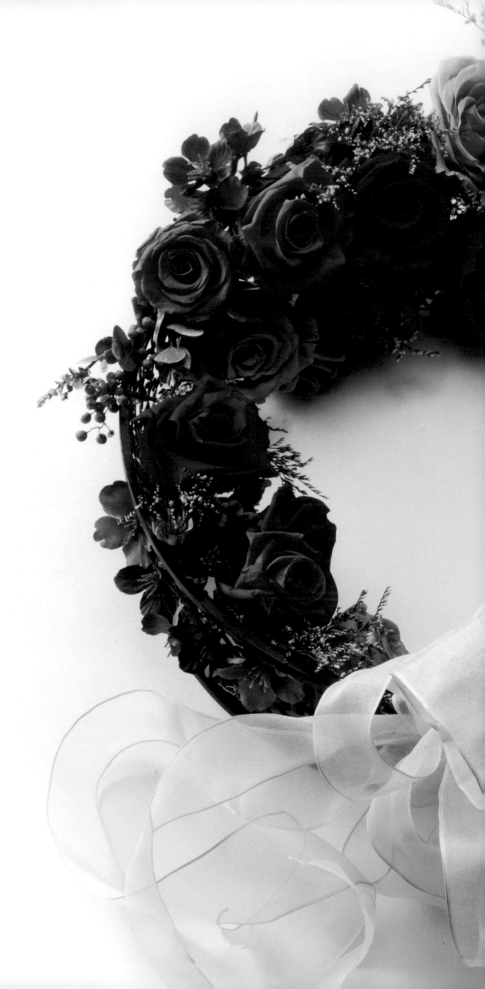

CHAPTER ②

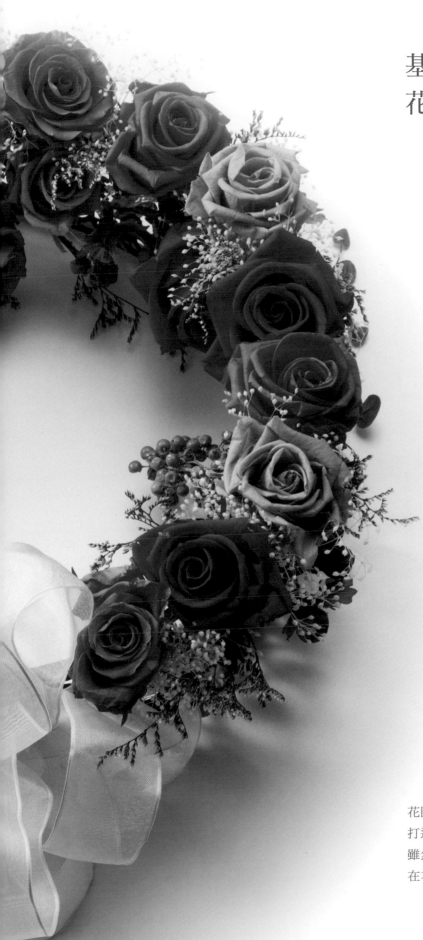

基礎的
花圈作法

花圈僅以圓形圍繞的空間
打造出整體感,
雖然單純,但其實也有難度。
在本章中將介紹基本的花圈作法。

製作花圈的材料

製作花圈時，最重要的是作出美麗的圓形輪廓線。
可活用已預先作成圓形的市售海綿花圈底座，效果就很好。
以下介紹經常使用的各類花圈底座。

環型海綿花圈底座

需要保水時就使用吸水海綿吧！
市面上有販賣各種形狀、大小和種類。
使用前使其充分吸收水分後，再開始運用。
也有適合人造花、不凋花的海綿，及乾燥花專用的海綿。

基礎的花圈作法

植物材質的花圈底座，種類相當豐富。
上圖左側兩個是將柳枝以鐵絲固定塑型的款式，
右側的底座是以山歸來藤蔓製作而成。
除了以上這些款式，市面上還有販售藤條、葡萄藤
及粗藤蔓種類等的各種花圈底座。
於雜貨店或花藝資材行等地皆有販售。

其他底座

除了圖中所介紹的植物材質花圈底座之外，
也有販賣以人造花或鐵絲等材質製作的底座。
且除了圓形之外，還有心型或星型等形狀的底座。
請配合想要製作的花圈設計或感覺，找尋適合的底座吧！

使用環型海綿的
基本花圈

這是使用了環型海綿所製作的花圈。
以沙巴葉，一邊架構出輪廓一邊進行。
在活用底座形狀的同時，作出漂亮的輪廓線吧！

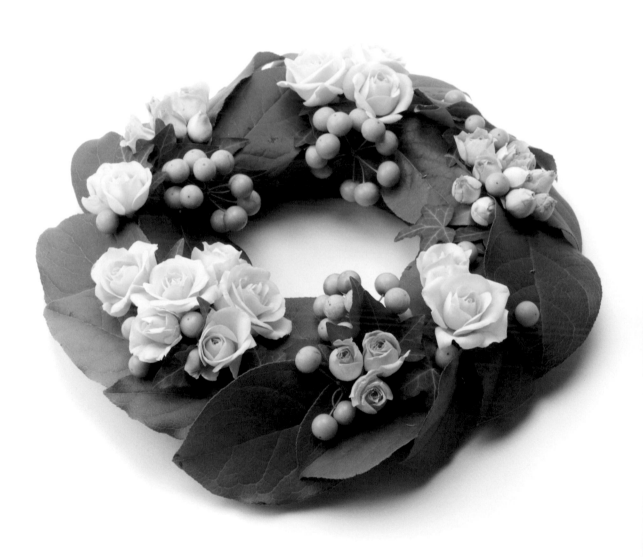

FLOWER & GREEN
玫瑰／沙巴葉／常春藤／山歸來

MATERIAL
環型海綿（直徑25cm）／鐵絲＃24或＃26

HOW TO MAKE

01

準備直徑25cm的環型海綿,並使其充分吸收水分。

02

將一片片分開的沙巴葉,沿著海綿側面對齊葉尖插入兩片。

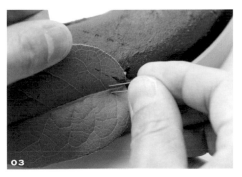

03

重複②,沿著海綿四周,以固定方向插上沙巴葉。當葉片下垂時,使用鐵絲(#24)製作成U形針,插入葉片中,夾住葉片主脈即可牢牢固定。

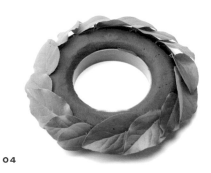

04

在海綿周圍插上葉片的模樣。葉片呈一定方向,完成了美麗的輪廓。

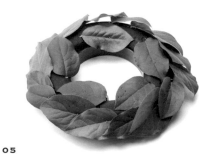

05

插上遮蓋海綿內側的沙巴葉。當插入的葉片翹起時,也可以和③一樣使用U形針。

06

無葉片遮蓋的部分,就剪下常春藤插上。常春藤葉片尖端無需整齊朝同一方向,但若和沙巴葉呈同方向插入,整體就能呈現出優美的協調性。

HOW TO MAKE

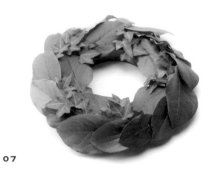

07

使用的綠葉已將海綿完全覆蓋。

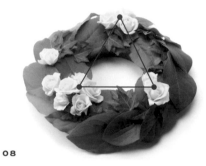

08

在花圈表面插入玫瑰。將迷你玫瑰修剪成僅剩花朵，於三處作出高低差的組群。將此三處以三角形插入是相當重要的，此技法稱作不等邊三角形插作。

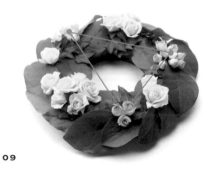

09

接著插上橘色玫瑰。此處也以組群式插法插成三組，並以三角形方式插作。但需要和⑧的三角形錯開。

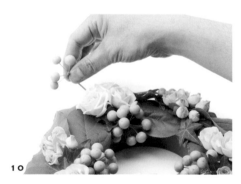

10

在玫瑰叢的側面，朝花圈內側插上帶有較多果實的山歸來。一粒或僅有數粒的小撮山歸來則沿著玫瑰插入。並非平均地插上，而是一邊觀察協調性一邊少量多次的完成插花。圓形果實就算大量使用，也不會太過搶眼，即使插入稍多也能夠自然呈現。

花圈技巧

➡ TECHNIQUE ①1

利用架構輪廓線的方式
改變花圈尺寸

OUTLINE

當想要盡可能地作出比底座更大的花圈時，就如圖般抓出角度插上葉片，作成凸出於海綿外側的形式。這樣一來，輪廓會比②的作法更向外側擴張（以圖片的虛線部分作參考），成為大尺寸花圈。

➡ TECHNIQUE ①2

花圈表面的插花方式

在花圈表面上，將花朵平均插入，如同P.22不等邊三角形的作法。如後者般，藉由不均勻地分配花量並作出高低差異，營造出具有收放感和節奏的作品。作為對比的是圖中的康乃馨花圈。在等分割分的範圍中使用等量花材，花朵平面也作成相同高度，是具有穩定感的作品。對於製作花圈的新手，這種插花方式較容易取得平衡感。

使用藤圈底座的
基本花圈 1

使用柳蔓作成的直徑20cm花圈底座，將花材沿著底座輪廓固定，進行製作。
只要配合底座形狀，就能夠簡單地作出輪廓線條美麗的花圈。
就算是初次製作花圈的初學者，也可以完成漂亮的花圈。

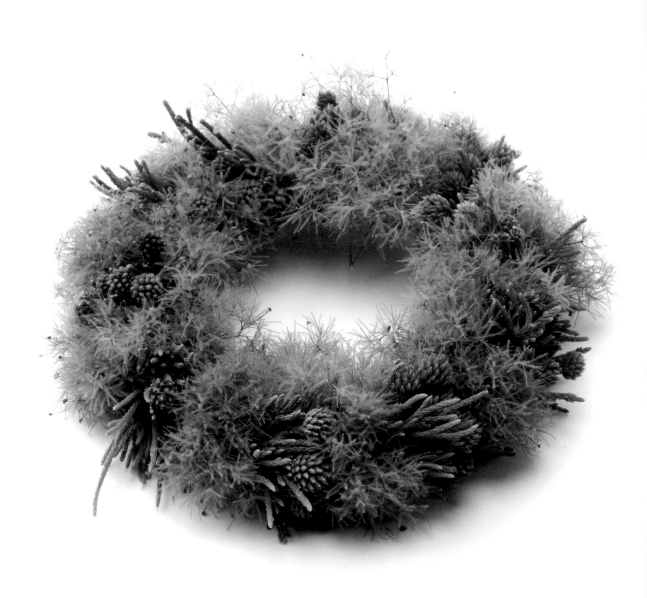

FLOWER & GREEN
煙霧樹／草莓果

MATERIAL
柳蔓花圈底座（直徑20cm）／鐵絲＃24或＃26

HOW TO MAKE

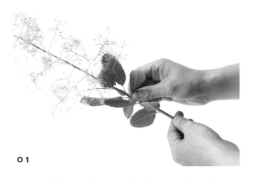

01

摘下煙霧樹的葉片,將蓬鬆的花莖部分剪成約8cm。

02

取五至十枝剪下的煙霧樹綁成束,以鐵絲(＃24或＃26)固定。依照此方式共準備二十束左右。

03

草莓果剪成5至8cm左右長度,將二至四枝綁成束,共準備約十二至十五束。

04

取約兩束②以鐵絲(＃24或＃26)綑綁固定於花圈底座上。煙霧樹蓬鬆的花梗,稍微竄出底座就會顯得很可愛。

在④的煙霧樹莖部上放置一束③,以同樣的方式使用鐵絲綑綁固定。

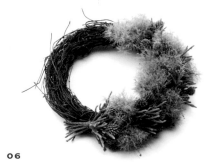

06

重複④和⑤,逐漸固定於花圈上。煙霧樹的花梗盡可能平均分布,若有不足時,則追加並固定上煙霧樹束以完成製作。

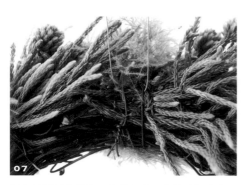

製作吊掛用的掛勾。在花圈背面的鐵絲部分穿入＃24鐵絲並摺起。

以⑦的鐵絲作成吊環，扭轉固定上方並剪掉多餘鐵絲即完成。雖然是為了吊掛而製作，但同時也是能夠放置在層架等位置的設計。

花圈技巧

➡ TECHNIQUE ⓪③

以「重複」展現魅力

相較於插花作品和花束，花圈是反覆地加入小型樣式，以「重複」手法達到效果。雖然只是交互加入相同花材的簡單技巧，但可根據使用的花材，製作出高完成度的正統花圈。

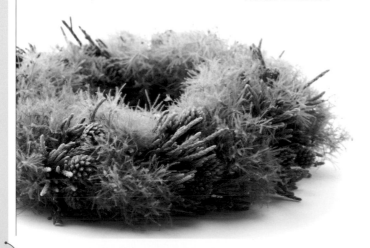

使用藤圈底座的
基本花圈 2

是將自然風格的藤圈底座加以活用的設計。
將花材插入底座的藤蔓之間固定，
就算只使用少許花材，也能因組合方式而變化出獨特性的花圈。

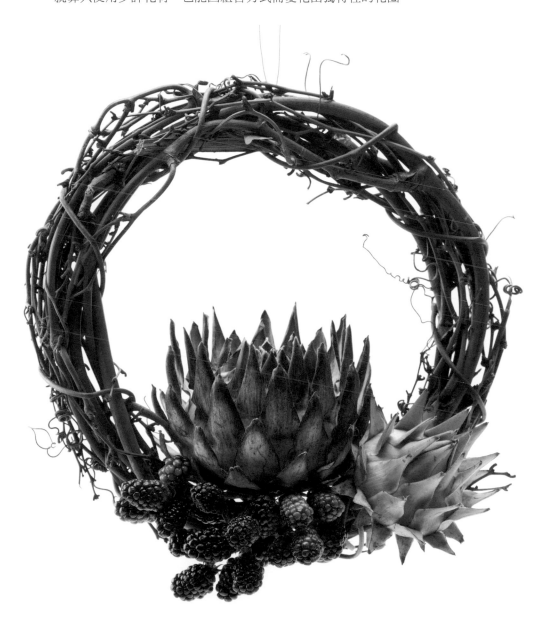

FLOWER & GREEN
朝鮮薊／黑莓

MATERIAL
山歸來藤蔓花圈底座（直徑20cm）／鐵絲＃24

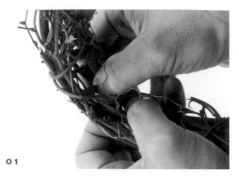

01

準備直徑20cm的山歸來花圈底座，以手將底座的
藤蔓間隙稍微拉開。

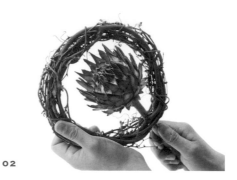

02

將朝鮮薊插入①所拉開的部分。

03

②的朝鮮薊莖部配合花圈底座的大小進行修剪。
為了固定花朵，以鐵絲從藤蔓之間穿過朝鮮薊的
莖部。

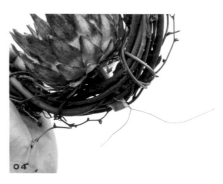

04

將③的鐵絲穿透至花圈背面，並左右向下彎摺，
接著於莖部下方扭轉固定。這樣一來朝鮮薊就被
固定住了。

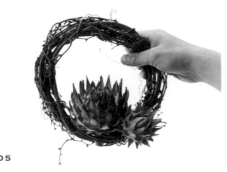

05

將略小的朝鮮薊穿入④右方的藤蔓之間，同樣以
鐵絲固定。

06

準備三枝左右拔除葉片的黑莓。當一枝之中呈現
分枝狀態時，就如圖般分切。莖部較短的枝則如
圖左般，綑上鐵絲製作成莖部。

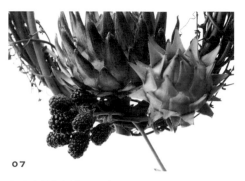

07

在中央的朝鮮薊左下方將一枝黑莓穿入底座藤蔓
中。

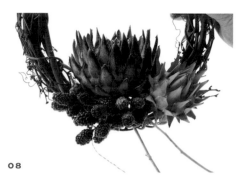

08

在⑦和小朝鮮薊之間，以⑦的相同方式在藤蔓穿
入剩餘的黑莓。

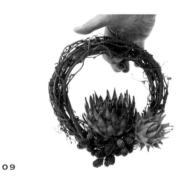

09

將三枝黑莓以固定朝鮮薊的相同手法，以鐵絲扭
轉固定於底座藤蔓上，並修剪多餘莖部。

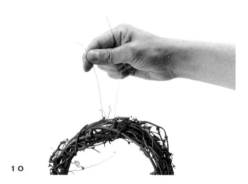

10

製作吊掛花圈用的掛勾。將鐵絲穿入花圈中心上
方的藤蔓間，朝上提起鐵絲兩頭。

將鐵絲於花圈背面部分，纏繞藤蔓一圈扭轉固
定。

在⑪的上方製作3cm左右的圓圈，牢牢轉緊並剪
去多餘的鐵絲就完成了。

花圈技巧

→ TECHNIQUE 04

少量花材就使用組群技巧

使用少量花材製作花圈,利用組群技巧即可產生很好的效果。和底座的藤蔓風貌
對比,呈現出收放感。此外使用朝鮮薊這類具有衝擊效果的素材,在製作預算較
少的情況下,也能營造出分量感。不只鮮花,乾燥花、不凋花、人造花……無論
何種素材皆能製作。

→ COLUMN

使用樹枝和藤蔓製作花圈底座

使用樹枝或藤蔓,也能夠製作出原
創的花圈底座。圖中是將山歸來藤
蔓捲成花圈狀製作而成。山歸來
是藤蔓類當中較柔軟,且容易塑型
的素材之一。若像圖中一樣帶有
果實,當成自然風花圈直接裝飾
也很美麗。其他如台灣吊鐘花、
柳類(龍爪柳、銀柳、赤柳等)、
紅竹、東北雷公藤、獼猴藤、尤加
利、銀荊這些素材,亦可一次捲起
數枝製作成花圈底座。但無論哪
種,基本上都是拔除葉片,將藤蔓
捲起成形。

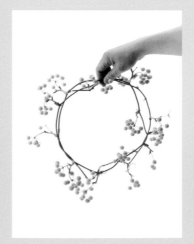

山歸來是先捲起一枝後,將第二枝依
照第一枝的形狀捲起。決定好形狀後,
就將藤蔓以鐵絲扭轉固定加以定型。

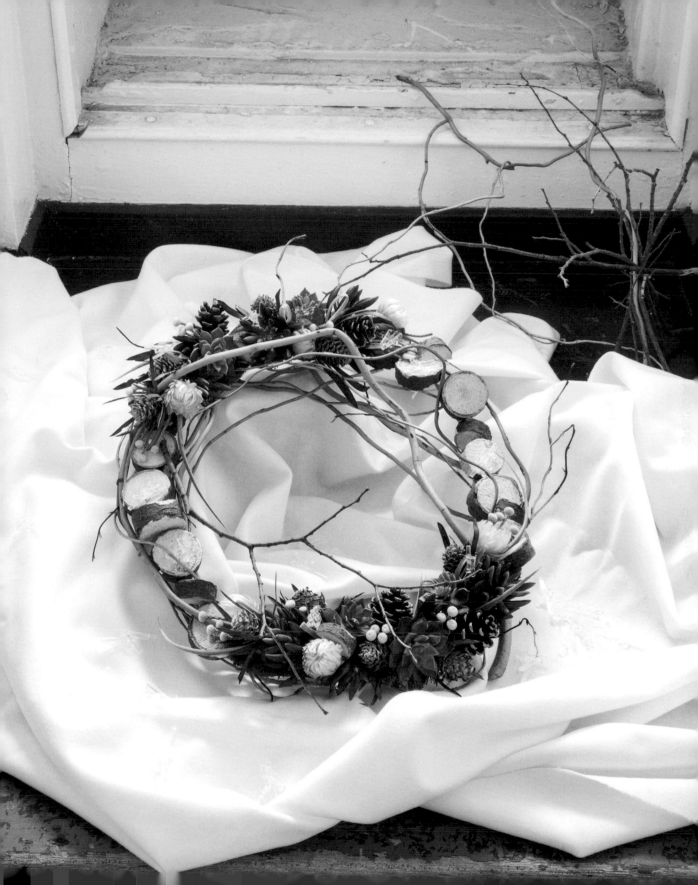

CHAPTER ③

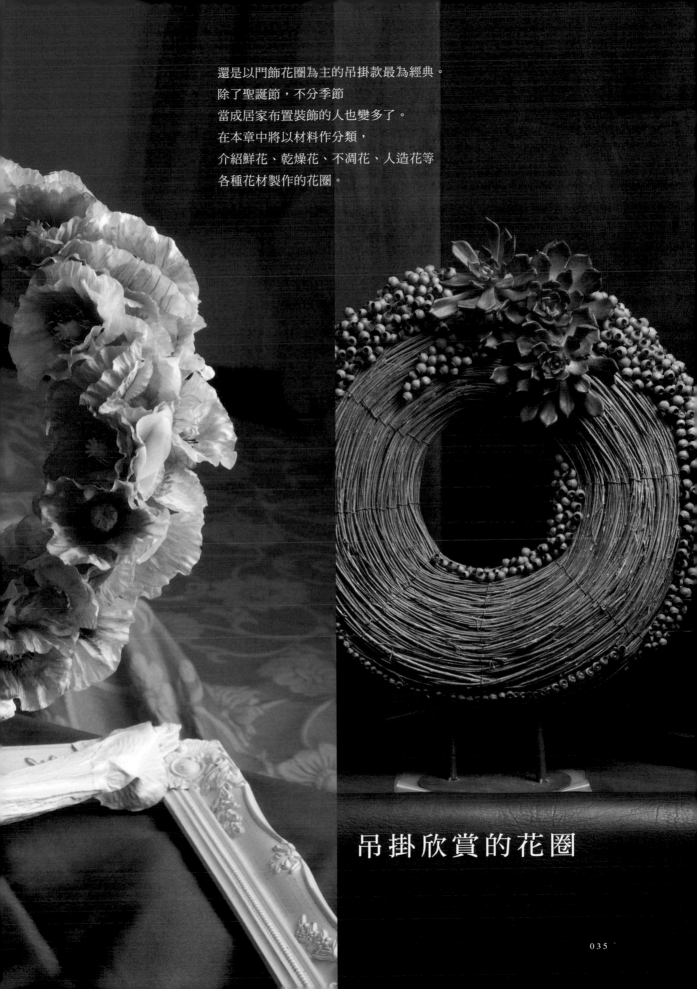

還是以門飾花圈為主的吊掛款最為經典。
除了聖誕節，不分季節
當成居家布置裝飾的人也變多了。
在本章中將以材料作分類，
介紹鮮花、乾燥花、不凋花、人造花等
各種花材製作的花圈。

吊掛欣賞的花圈

035

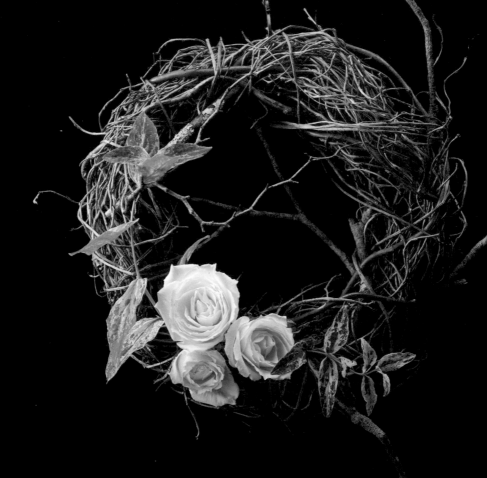

以鮮花製作

以長期裝飾為前提所製作的吊掛式花圈，
雖然以鮮花之外的素材所製作的款式也不少，
但使用了鮮花，能帶來植物特有的鮮嫩感，
及變化成乾燥花過程的樂趣，
因此擁有不可動搖的人氣。

欣賞凜然的白玫瑰和
樹枝之間的對比

FACTOR 01	個人贈禮
FACTOR 02	個人住宅的牆面或門板
FACTOR 03	長期
FACTOR 04	6,000日幣之內

FLOWER & GREEN
玫瑰・斑葉絡石・常春藤・龍爪柳・枝物

作品設計圖

考量Factor3裝飾期間較長的條件，製作成就算使用鮮花也能夠長時間觀賞的花圈。鮮花利用了注水管，方便進行花朵替換。花圈底座以乾燥後變化不大的龍爪柳製作，不修邊幅的樹枝則是於散步途中所撿拾到的。以白玫瑰象徵樹木上覆蓋的薄薄積雪，春天時可將玫瑰替換成白頭翁，夏天則使用向日葵，加入了可四季觀賞的巧思。

HOW TO MAKE

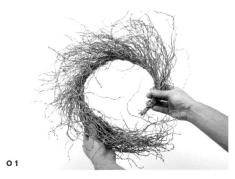

01

將十枝左右的龍爪柳成束捲起，以鐵絲固定製作成底座。

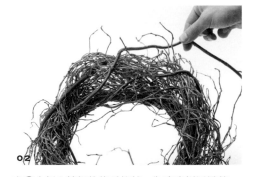

02

在①中插入較粗的龍爪柳枝，為底座增添風貌。

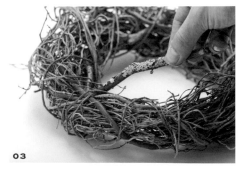

03

將撿來的樹枝插入②。為了牢牢固定樹枝，使用鐵絲也OK。

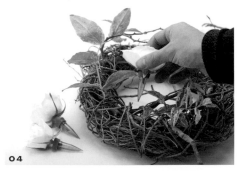

04

剪下玫瑰、斑葉絡石、常春藤，插入裝有水的注水管之中。將注水管以組群方式插入花圈左下即完成。

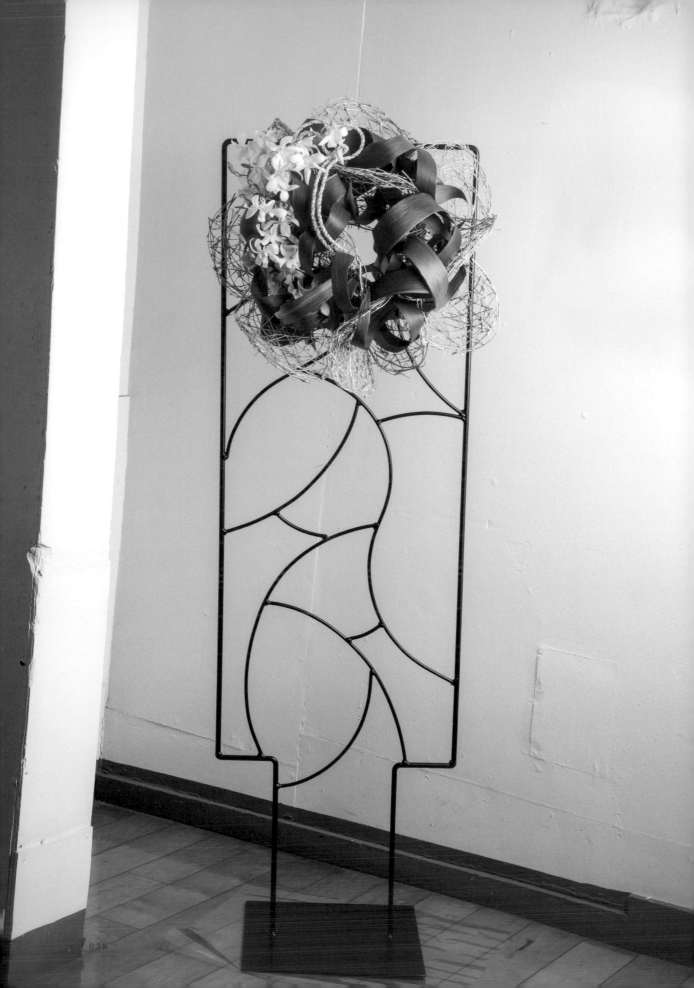

迎接新年的花圈

FACTOR 01	新年
FACTOR 02	個人住宅的牆面或門板
FACTOR 03	1週左右
FACTOR 04	10,000日幣之內

作品設計圖

作為祝賀新年用的春節裝飾花圈，為了維持過年一整週，選擇具有持久度的石斛蘭，以注水管進行保水，再以噴漆塗成金色的竹子作出數個圓，重疊組合當成底座。修剪葉蘭並捲出形狀，於其中插入石斛蘭。

FLOWER & GREEN
石斛蘭・葉蘭・竹

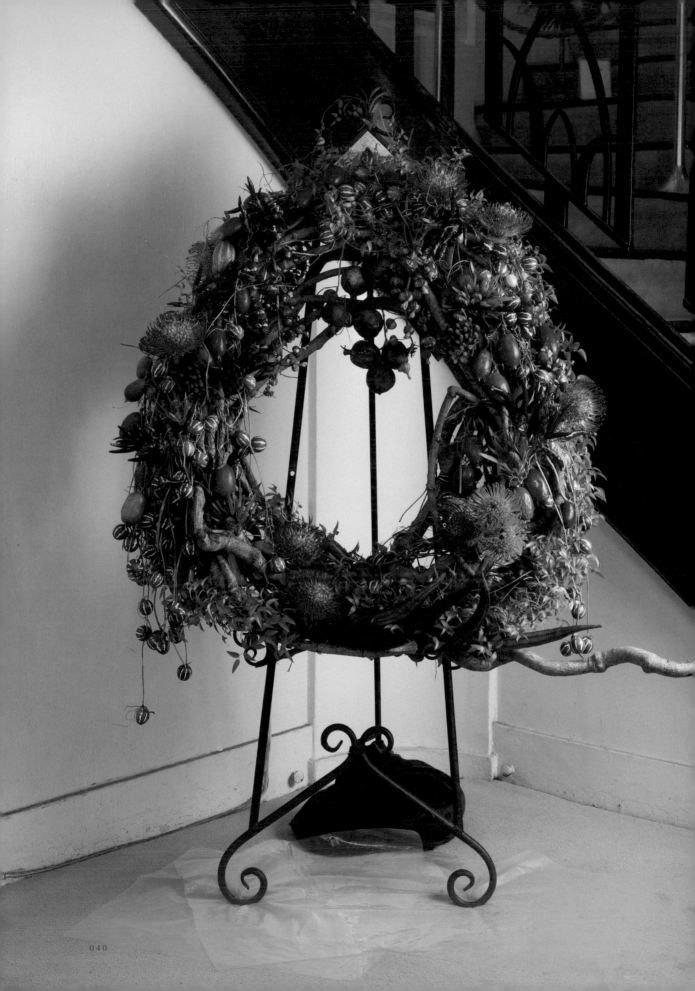

以大型花圈
呈現豐饒之秋

FACTOR 01	展示
FACTOR 02	寬廣的大廳
FACTOR 03	1天
FACTOR 04	30,000日幣之內

作品設計圖

將粗藤蔓作成底座，表現出果實之秋的花圈。以橘至紅色系作為主色，並大量使用不同形狀大小的果實。活用了底座深度的果實陳設方式是最大重點。

FLOWER & GREEN

針墊花・石榴・王瓜・馬鮫兒・月桃・非洲鬱金香・辣椒・銀果・闊葉武竹・秋葵・藤蔓

以細膩手工展現風采的
簡單雅致花圈

FACTOR 01	展示
FACTOR 02	服飾店
FACTOR 03	1至3個月
FACTOR 04	20,000日幣之內

作品設計圖

裝飾於成熟風格的服飾店。除了素雅感的訂製條件之外，同時也考慮到四個要素，選擇了尤加利果實、多肉植物這類無需保水，仍可長久維持的花材。底座則使用市售的柳枝製作。將尤加利果實一顆顆進行裝飾，以簡單卻細膩的作工為賣點的花圈。

FLOWER & GREEN
毛葉桉・黑法師

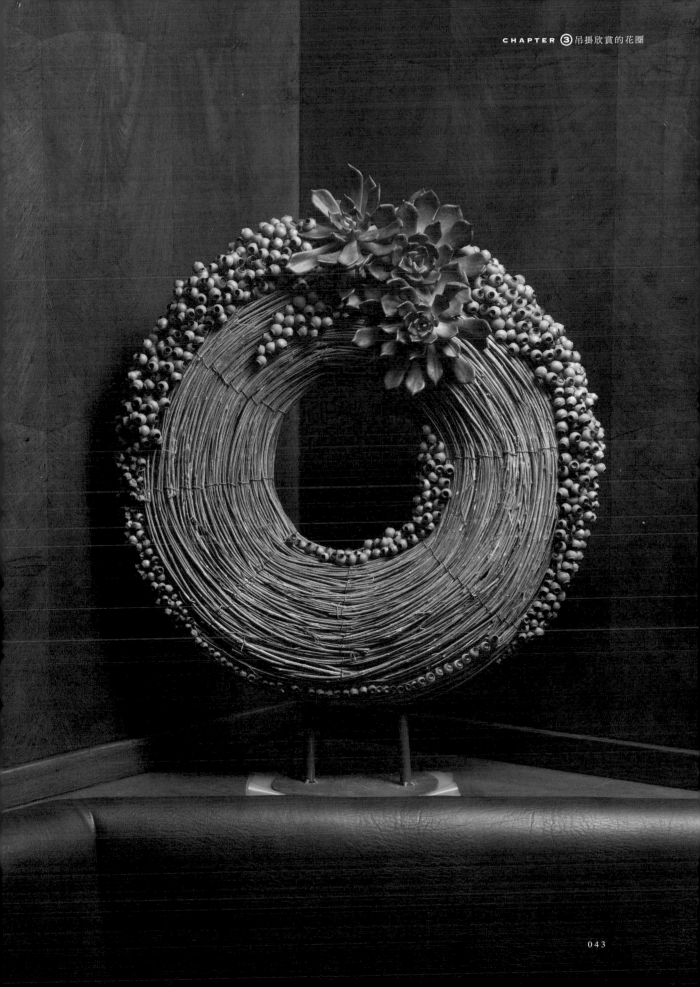

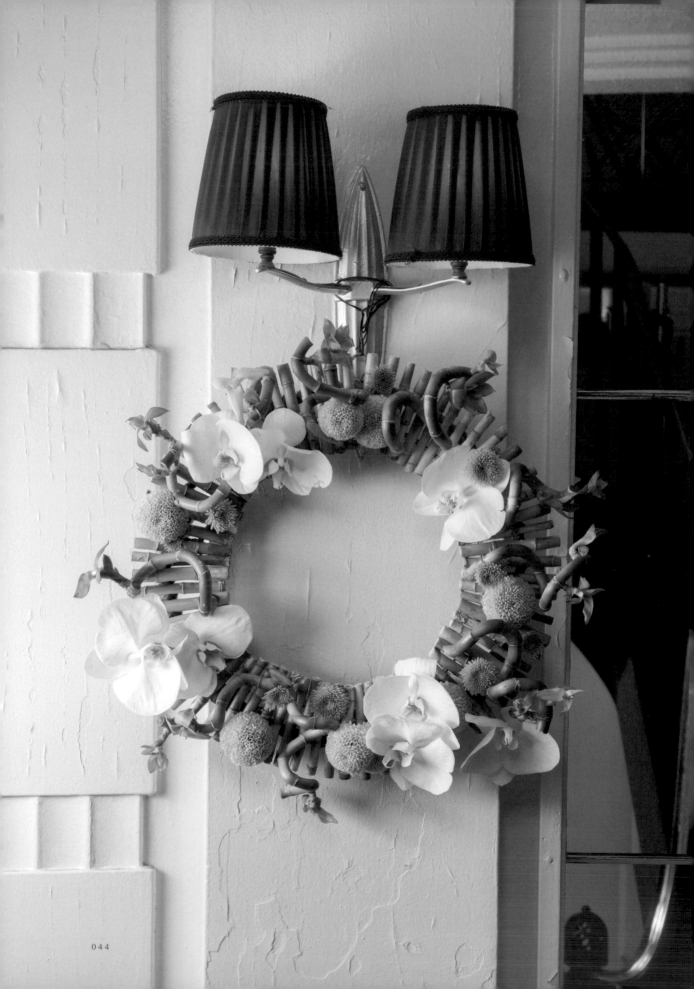

亞洲風
白綠花圈

FACTOR 01	個人贈禮
FACTOR 02	個人住宅的牆面或門板
FACTOR 03	1週
FACTOR 04	10,000日幣之內

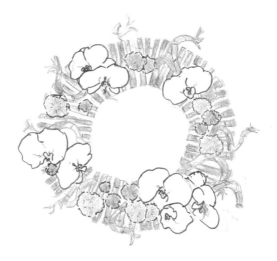

作品設計圖

以華人圈中象徵吉利的富貴竹製作花圈底座。考量到持久度，花材選擇了菊花和蝴蝶蘭。以隨機加入彎曲富貴竹的方式，讓花圈整體產生動態感，完成了趣味橫生的作品。

FLOWER & GREEN
蝴蝶蘭・菊花・富貴竹

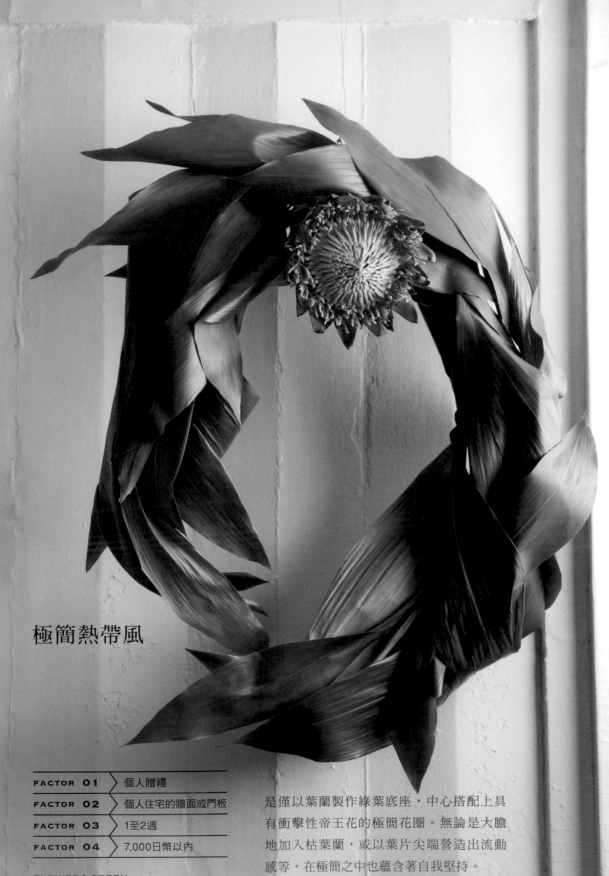

極簡熱帶風

FACTOR 01	個人贈禮
FACTOR 02	個人住宅的牆面或門板
FACTOR 03	1至2週
FACTOR 04	7,000日幣以內

FLOWER & GREEN
帝王花・葉蘭

是僅以葉蘭製作綠葉底座，中心搭配上具有衝擊性帝王花的極簡花圈。無論是大膽地加入枯葉蘭，或以葉片尖端營造出流動感等，在極簡之中也蘊含著自我堅持。

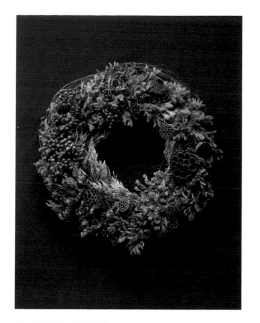

FLOWER & GREEN

山歸來・紅竹・松果・蓮蓬・非洲鬱金香（Jubilee Crown）・扁柏・針葉樹・錦屏藤

P.12花圈作法

HOW TO MAKE

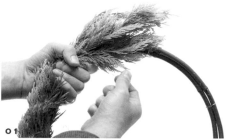

01

以紅竹製作底座圓環，並以鐵絲固定。將修剪過的扁柏，葉尖呈同一方向，以鐵絲固定於底座整體。

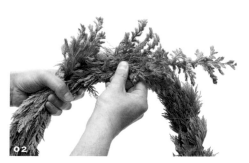

02

在①之間插入針葉樹，逐漸增加花圈整體厚度。雖然牢牢插入，但亦可使用鐵絲從上方固定。葉片以相同方向插入。

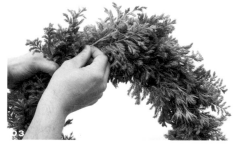

03

將非洲鬱金香插入②之中。花朵呈固定方向，角度則以組群作出變化。並以相同方式分組插入蓮蓬和松果，以鐵絲固定也OK。

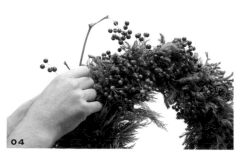

04

在花圈左上插入山歸來的枝葉，並將紅色果實調整至針葉樹上方。

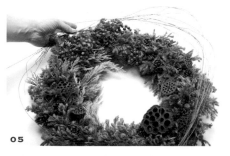

05

最後，將十枝左右的錦屏藤捲起，放置在花圈輪廓上作為點綴即完成。

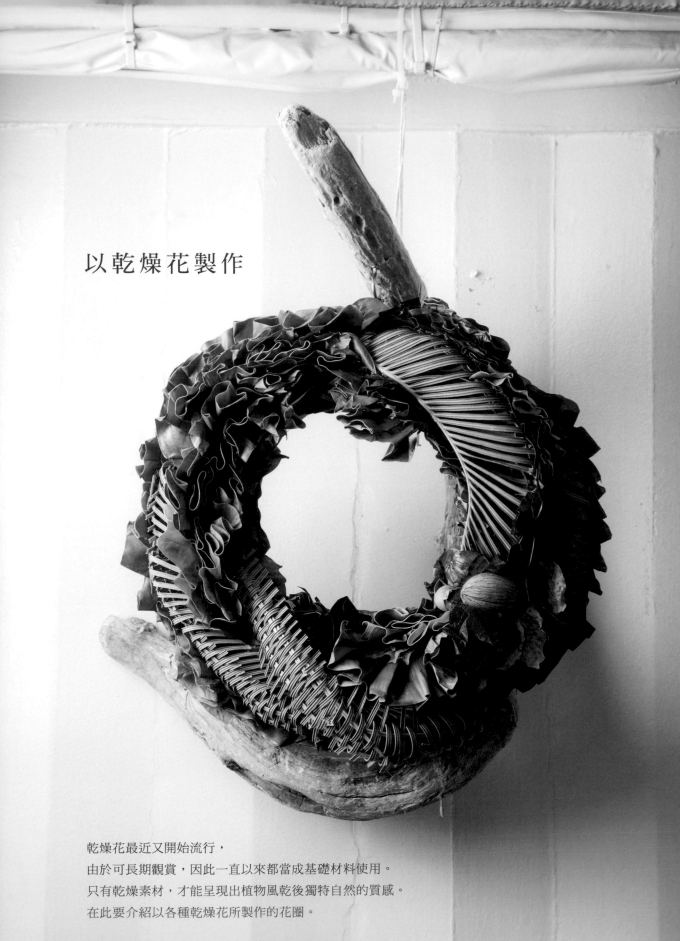

以乾燥花製作

乾燥花最近又開始流行，
由於可長期觀賞，因此一直以來都當成基礎材料使用。
只有乾燥素材，才能呈現出植物風乾後獨特自然的質感。
在此要介紹以各種乾燥花所製作的花圈。

緊密結合沖繩植物

FACTOR 01	個人贈禮
FACTOR 02	個人住宅的門板或牆面
FACTOR 03	長期
FACTOR 04	10,000日幣之內

作品設計圖

製作花圈時，製作者正住在沖繩，因此使用了散步途中所發現的沖繩植物來製作。強調沖繩傳統的「蘇鐵補蟲籠」和山蘇花的自然起伏感，是具有熱帶風情，且讓人聯想到亞熱帶叢林的獨特花圈。

FLOWER & GREEN
琉球蘇鐵・山蘇花・欖仁樹・露兜樹・九重葛・漂流木

枝・葉・花・果實

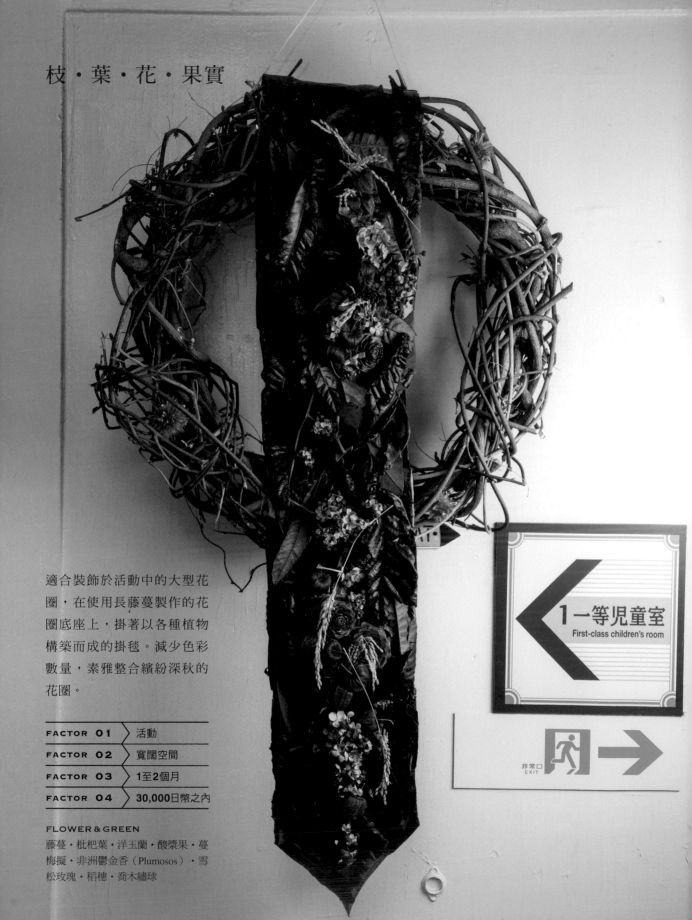

適合裝飾於活動中的大型花
圈，在使用長藤蔓製作的花
圈底座上，掛著以各種植物
構築而成的掛毯。減少色彩
數量，素雅整合繽紛深秋的
花圈。

FACTOR 01	活動
FACTOR 02	寬闊空間
FACTOR 03	1至2個月
FACTOR 04	30,000日幣之內

FLOWER & GREEN
藤蔓・枇杷葉・洋玉蘭・酸漿果・蔓
梅擬・非洲鬱金香（Plumosos）・雪
松玫瑰・稻穗・喬木繡球

1 一等児童室
First-class children's room

非常口
EXIT

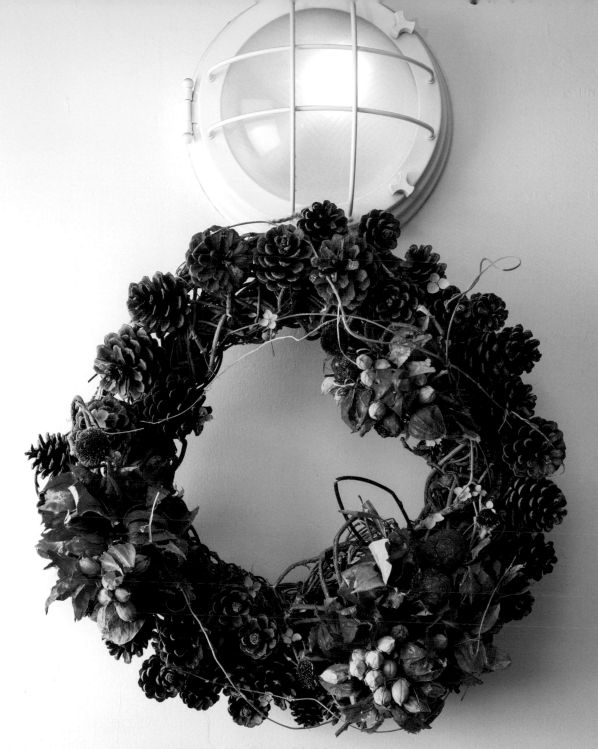

以花圈妝點出秋日情懷

將松果和酸漿果組群裝飾於藤圈底
座上。在咖啡色之中，酸漿果的鮮豔
橘色顯得格外醒目。稍微點綴上喬木
繡球，並以雞屎藤蔓增添動態感。

FACTOR 01	個人贈禮
FACTOR 02	個人住宅的牆面或門板
FACTOR 03	1至3個月
FACTOR 04	8,000日幣之內

FLOWER & GREEN

松果・酸漿果・喬木繡球・雞屎藤

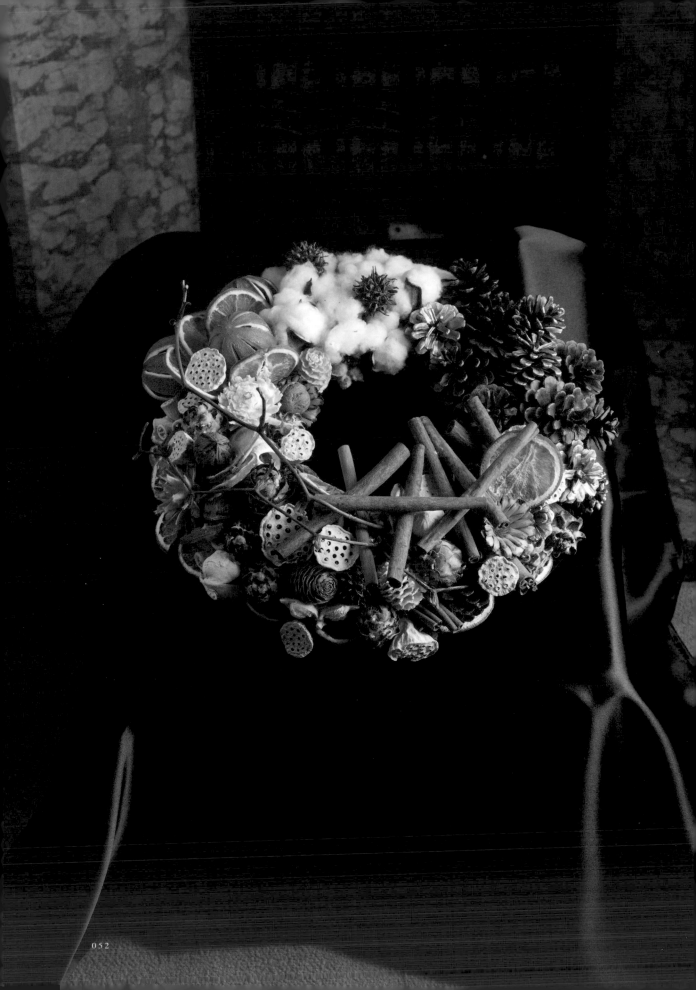

茂盛的分量感和
素材質感魅力無窮

FACTOR 01	個人贈禮
FACTOR 02	個人住宅的門板或牆面
FACTOR 03	1至3個月
FACTOR 04	10,000日幣之內

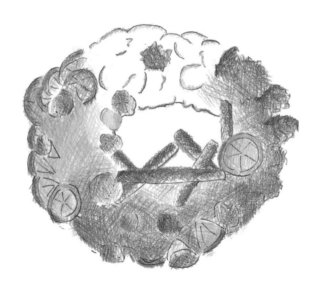

作品設計圖

在藤蔓製作的乾燥花環上，組群配置上大量松果、蓮蓬、柳橙片等素材的花圈。大膽地不統一素材方向，以營造喧鬧氛圍。只要加上一點塗成金色的松果，就能夠呈現出華麗印象。

FLOWER & GREEN
松果・蓮蓬・肉桂棒・棉花・核桃・柳橙片

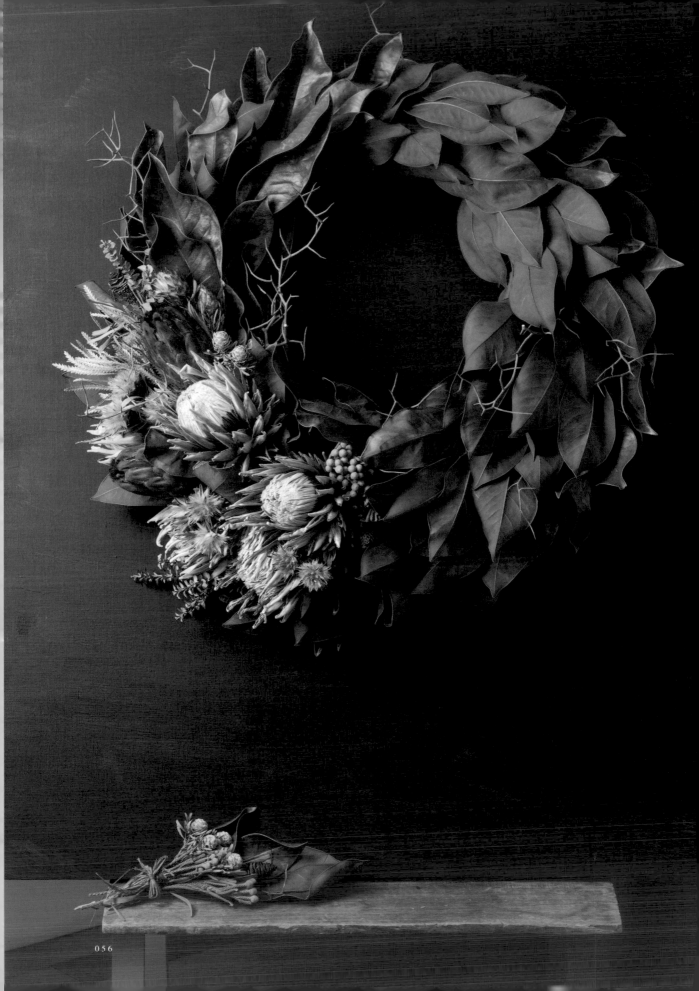

波浪感花圈

FACTOR 01	遊輪
FACTOR 02	大廳
FACTOR 03	1個月
FACTOR 04	50,000日幣之內

作品設計圖

用於裝飾郵輪船艙內部的花圈,因此以
「航海」為主題,同時根據四個要素進行
製作。使用洋玉蘭的葉片背面呈現出海
浪,並以帝王花這類能承受船艙內乾燥環
境的強韌乾燥花,完成具生命力的作品。

FLOWER & GREEN
洋玉蘭・帝王花・銀果・夾竹桃葉

贈送給住在海邊，崇尚自然風格的友人的花圈。使用漂白的花圈底座，大膽地將部分外露，作出輕盈樸實的效果。以咖啡色調統一飾品的同時，也使用了漂白的白色植物、貝殼、咖啡色格紋緞帶等裝飾，是完全運用「雙色」展現出效果的花圈。

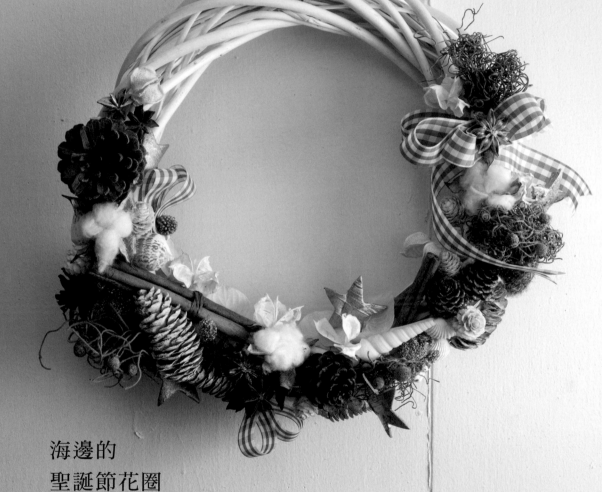

海邊的
聖誕節花圈

FACTOR 01	聖誕節
FACTOR 02	個人住宅的門板或牆面
FACTOR 03	1個半月
FACTOR 04	8,000日幣之內

FLOWER & GREEN
各種松果・大茴香・肉桂棒・棉花

重疊製作的
花圈

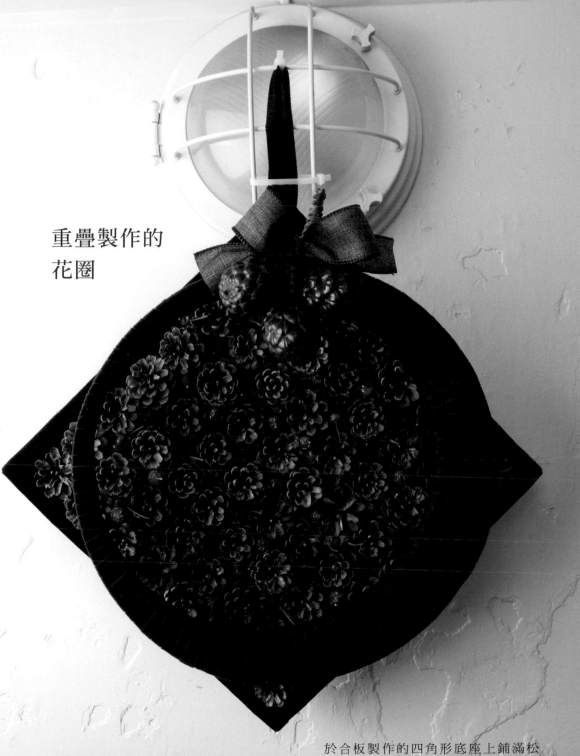

FACTOR	01	慶祝週年慶
FACTOR	02	作為酒吧的入口標示
FACTOR	03	長期
FACTOR	04	10,000日幣之內

FLOWER & GREEN
松果・野玫瑰・椰子果實

於合板製作的四角形底座上鋪滿松
果，接著從頂部吊掛纏繞上絨布緞帶
製作的合板圓環，充滿立體感的花
圈。作為迎接週年慶的酒吧入口標
示，以成熟的氛圍製作。由於使用花
材的價格合理，是比想像中更加物超
所值的花圈。

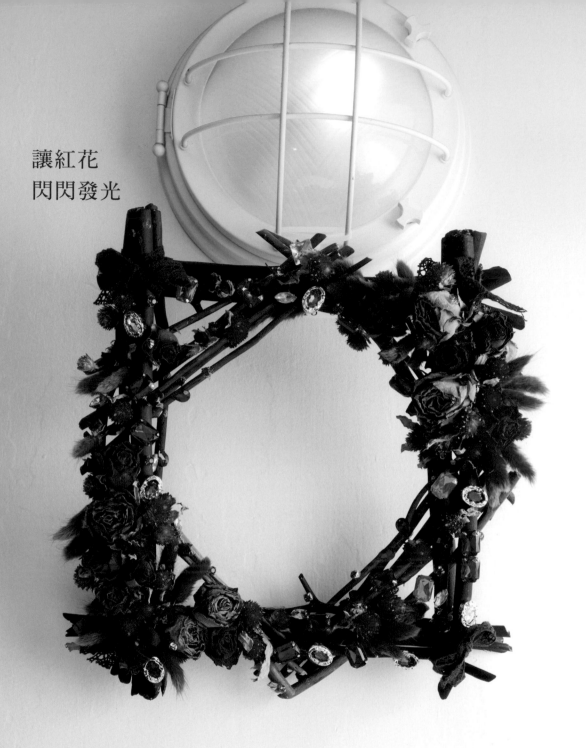

讓紅花
閃閃發光

FACTOR	01	個人贈禮
FACTOR	02	個人住宅的門板或牆面
FACTOR	03	長期
FACTOR	04	5,000日幣之內

FLOWER & GREEN
玫瑰・千日紅

將千日紅或玫瑰等紅色乾燥花，搭配上閃
耀飾品，充滿少女心的花圈。在四角形邊
框中以染成粉紅色的樹枝描繪出花圈形
狀，再搭配上花材。雖然使用了絢麗的素
材，但藉由露出部分樹枝，使成品略帶自
然風貌。

組群與重複技法的
經典乾燥花圈

花圈整體覆蓋上秋色繡球花,並在繡球花
上,以組群加入異色素材所完成的花圈。
光是如此,就能夠欣賞各種素材的質感,
但藉由在花圈整體纏繞上野玫瑰藤,並搭
配上具有光澤的緞帶,以展現原創性。

FACTOR 01	個人贈禮
FACTOR 02	個人住宅的門板或牆面
FACTOR 03	1至3個月
FACTOR 04	7,000日幣之內

FLOWER & GREEN
2種繡球花・銀葉菊・野玫瑰・松果

自然綠花圈

花圈底座使用麥桿製作，再以清爽的喬木
繡球，和質感迥異的兔尾草覆蓋花圈表面
整體。將花材縮減為同為綠色的兩種類，
展現出「靜」的美感。雖然簡單，卻是極
有存在感的花圈。

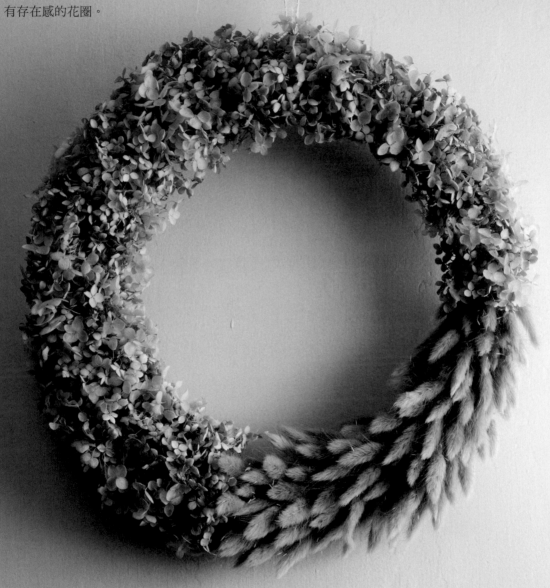

FACTOR 01	個人贈禮
FACTOR 02	個人住宅的門板或牆面
FACTOR 03	1至3個月
FACTOR 04	10,000日幣之內

FLOWER & GREEN
喬木繡球・兔尾草

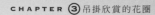

以鮮明色彩
營造個性

以染成具有深度的粉紫色乾燥花材製
作花圈，雖是習以為常的花材所製作
的花圈，但也因鮮明色彩，瞬間改變
了氛圍。並在其間加入了深紫色素材
和酒瓶軟木塞，使花圈產生了前後層
次效果。

FACTOR 01	個人贈禮
FACTOR 02	個人住宅的門板或牆面
FACTOR 03	長期
FACTOR 04	10,000日幣之內

FLOWER & GREEN
數種松果・大棱柱（以上為乾燥花）・漿
果（以上為人造花）

精雕細琢的
傳統花圈

FACTOR 01	舞蹈教室
FACTOR 02	牆面
FACTOR 03	長期
FACTOR 04	15,000日幣之內

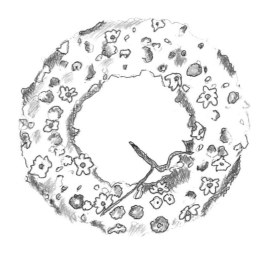

作品設計圖

大量使用小巧果實的優美輪廓花圈，呈現出
自然氛圍的同時，又帶有滿滿素材的厚重
感。裝飾於舞蹈教室中，因此製作成較大的
尺寸。咖啡色之中，可愛的索拉花的原色格
外引人注目。

FLOWER & GREEN
松果・索拉花・大花紫薇果實（以上為乾燥花）・
樹枝

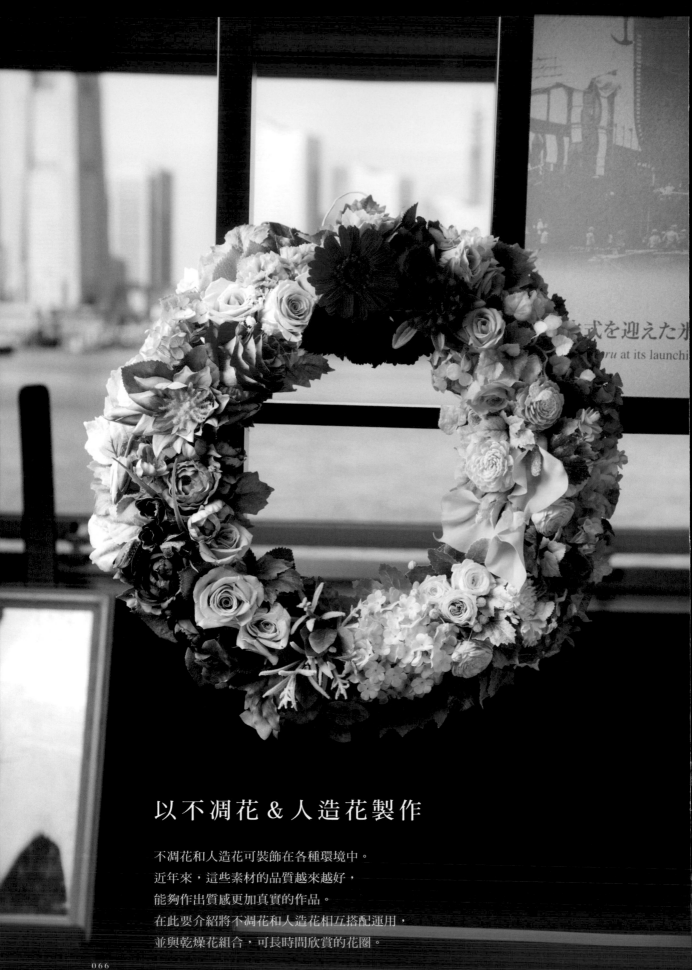

以不凋花＆人造花製作

不凋花和人造花可裝飾在各種環境中。
近年來，這些素材的品質越來越好，
能夠作出質感更加真實的作品。
在此要介紹將不凋花和人造花相互搭配運用，
並與乾燥花組合，可長時間欣賞的花圈。

Happy Rainbow Wreath

FACTOR 01	個人贈禮
FACTOR 02	個人住宅的門板或牆面
FACTOR 03	長期
FACTOR 04	15,000日幣之內

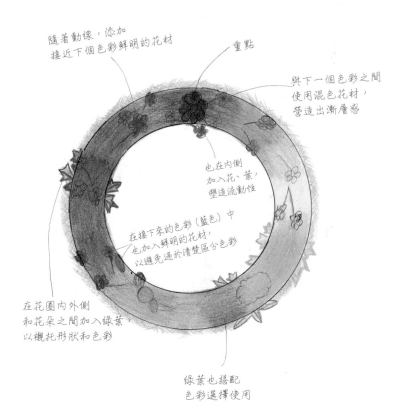

隨著動線，添加
接近下個色彩鮮明的花材

重點

與下一個色彩之間
使用混色花材，
營造出漸層感

也在內側
加入花、葉，
塑造流動性

在接下來的色彩（藍色）中，
也加入鮮明的花材，
以避免過於清楚區分色彩

在花圈內外側
和花朵之間加入綠葉，
以襯托形狀和色彩

綠葉也搭配
色彩選擇使用

作品設計圖

花圈整體以宛如彩虹般的彩色漸層製作而成。為了展現出花圈的永恆性，以順時針方向作出流動感。不但在插花方向有連續的規則性，也營造出高低起伏，並以稍微改變方向等手法，完成了具自然流動感的成品。

FLOWER & GREEN
非洲菊・玫瑰・康乃馨（以上為不凋花）・索拉花・繡球花・玫瑰・綠葉（以上為人造花）

時尚的
成熟風花圈

FACTOR 01	個人贈禮	
FACTOR 02	個人住宅的門板或牆面	
FACTOR 03	長期	
FACTOR 04	10,000日幣之內	

作品設計圖

以人造花為樹枝花圈底座增添色彩。使用了適合時尚室內布置的沉穩色調海芋，及漿果等果實為主進行製作。在重點部分加入了顏色和質感大相逕庭的火鶴和歐石楠，展現變化性。

FLOWER & GREEN
歐石楠・火鶴・漿果・常春藤・橄欖・百日草（以上為人造花）・樹枝・果實（乾燥）

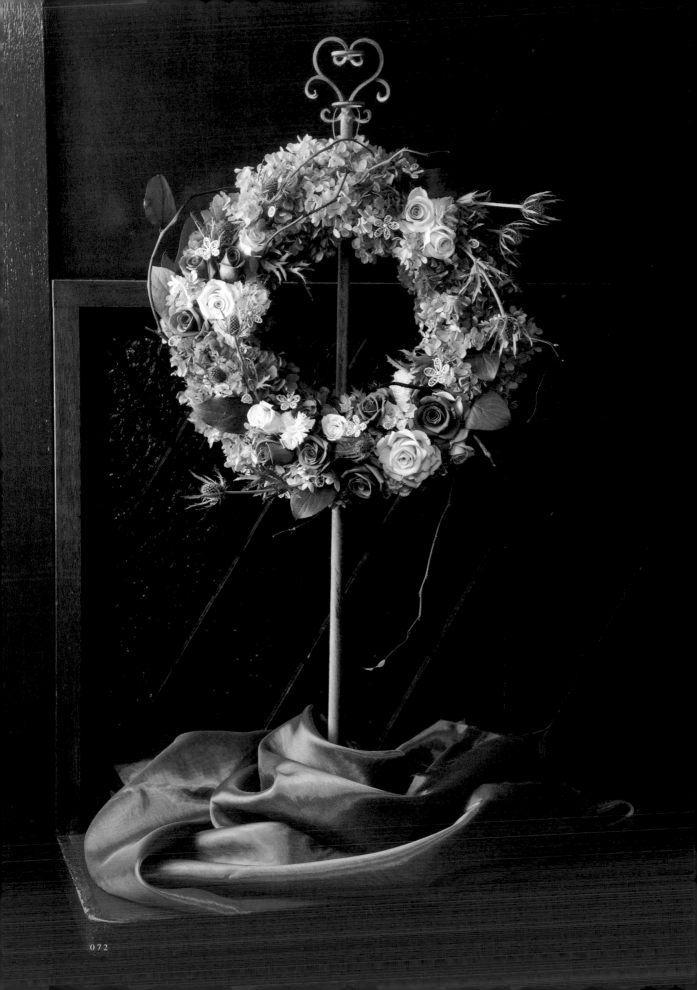

綠色漸層

FACTOR 01	個人贈禮
FACTOR 02	個人住宅的門板或牆面
FACTOR 03	長期
FACTOR 04	15,000日幣之內

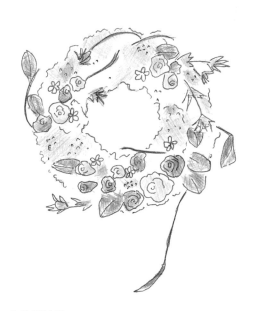

作品設計圖

以暗綠色和鮮綠色玫瑰為中心，使用各種綠色系素材，製作出都會成熟風格的設計花圈。以具有高度的紫薊和帶有自然感的細枝，將花圈立體化並增添動態感。

FLOWER & GREEN

2種玫瑰・鐵線蓮・喬木繡球・紫薊・康乃馨・各種綠葉（以上為不凋花）・樹枝

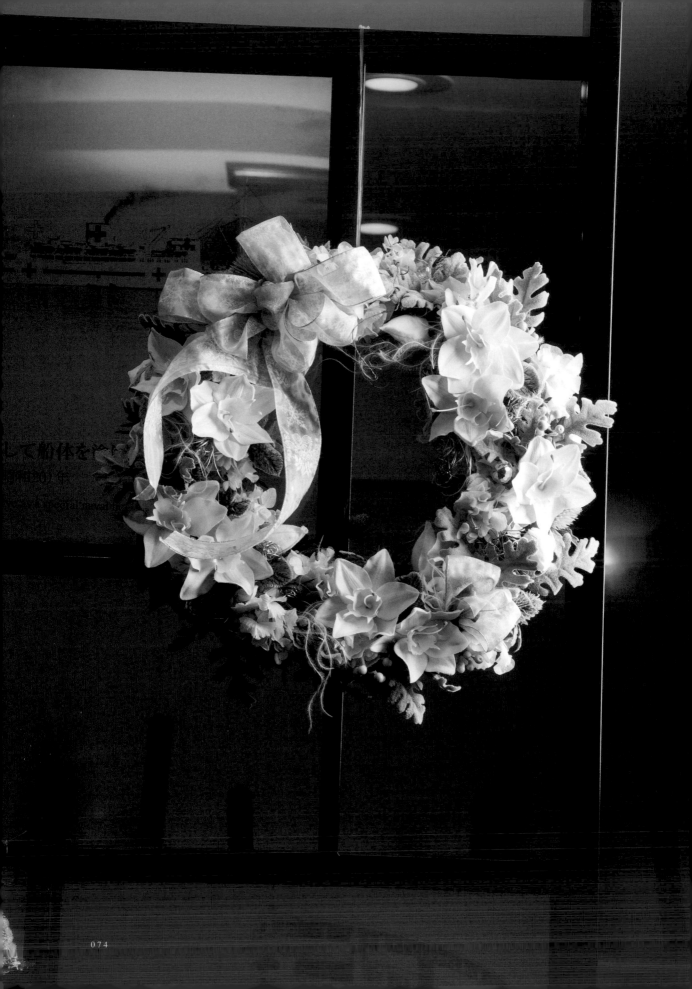

奢華的白&綠

FACTOR 01	個人贈禮
FACTOR 02	個人住宅的家庭派對
FACTOR 03	1至3個月
FACTOR 04	20,000日幣之內

作品設計圖

以具有獨特存在感的亞馬遜百合為主花所製成的花圈。將色調統一為白色和銀綠色，營造出古典氣息。配合色調的歐根紗緞帶更進一步突顯了高雅質感。

FLOWER & GREEN
亞馬遜百合・銀葉菊・紫薊（以上為人造花）・鐵線蓮種子

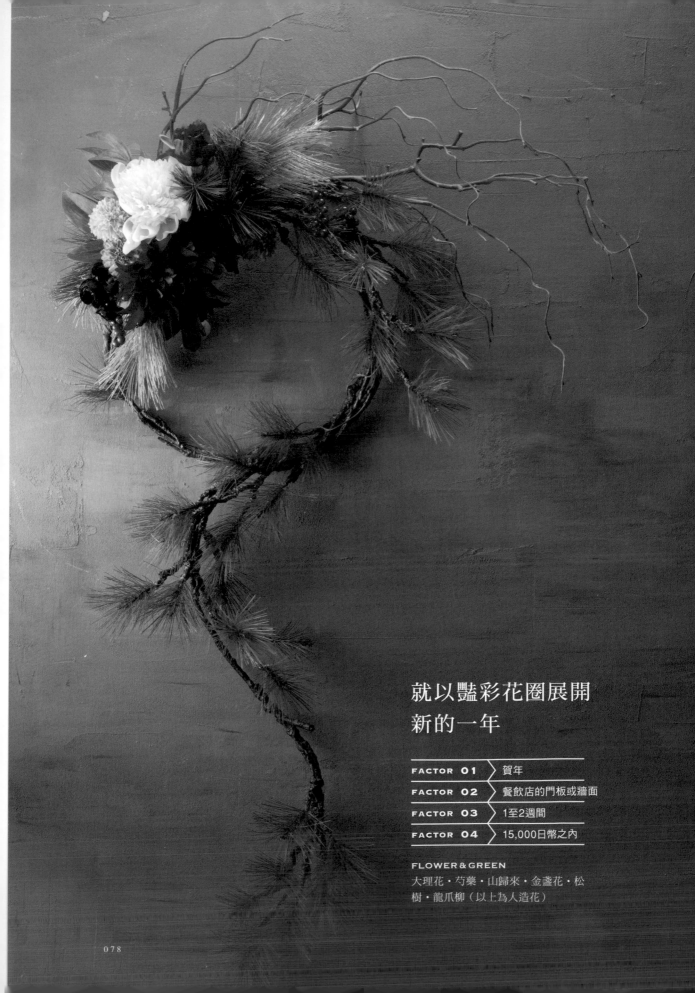

就以豔彩花圈展開
新的一年

FACTOR 01	賀年
FACTOR 02	餐飲店的門板或牆面
FACTOR 03	1至2週間
FACTOR 04	15,000日幣之內

FLOWER & GREEN

大理花・芍藥・山歸來・金盞花・松
樹・龍爪柳（以上為人造花）

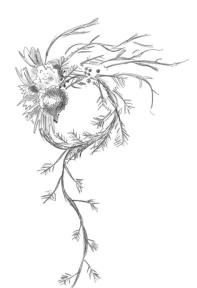

作品設計圖

替代賀年卡贈送給餐飲店的新年用花圈。鮮花無法作到的大理花與芍藥組合，是人造花特有的呈現方式。宛如從組群聚集的花朵中飛奔而出的龍爪柳，是重點所在。

HOW TO MAKE

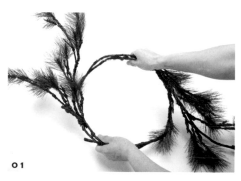

01

重疊兩枝松葉，使葉片部分形成對稱，並將樹枝部分彎成圓形。

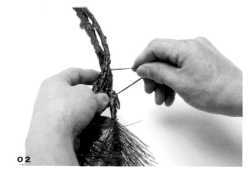

02

以兩條鐵絲在幾處扭轉固定，將①所製作的形狀牢牢定型。

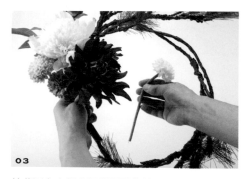

03

於花圈左上部分組群配置花材，並且以鐵絲固定避免變形。

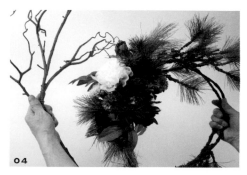

04

將龍爪柳的根部，固定在組群配置的花材後方即完成。

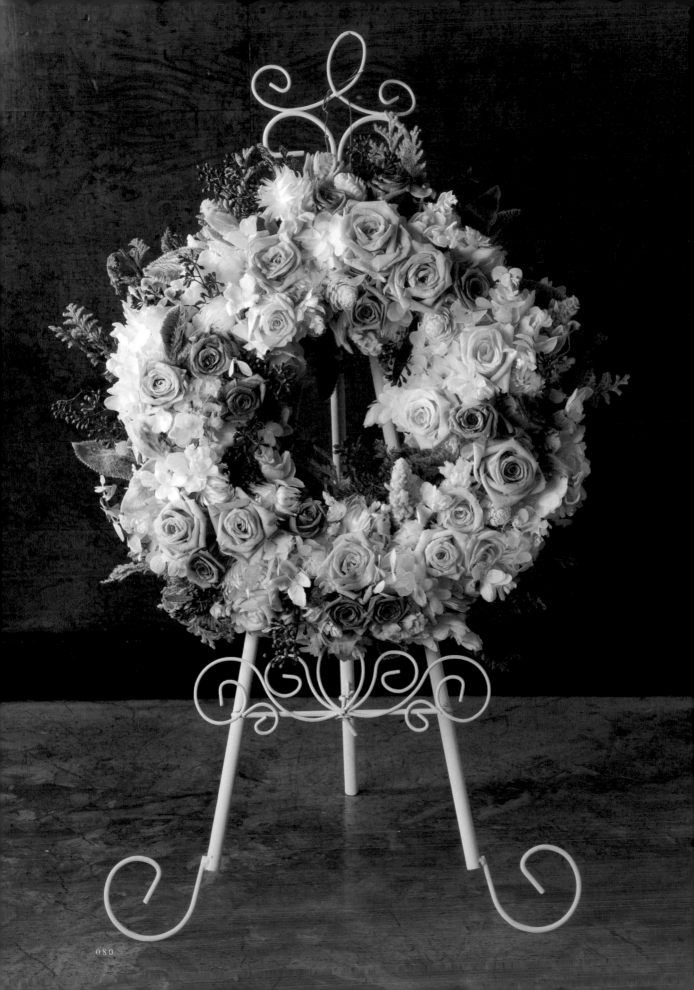

不過份甜美的
魅力玫瑰花圈

FACTOR 01	個人贈禮
FACTOR 02	個人住宅的門板或牆面
FACTOR 03	長期
FACTOR 04	20,000日幣之內

作品設計圖

在白色的喬木繡球中大量使用了柔和粉色
系玫瑰的重量級花圈。由於在花圈的輪廓
和內側以黑或灰色的素材圍繞,因此不會
過於甜膩,完成了具有收放感的作品。

FLOWER & GREEN
3種玫瑰・喬木繡球・羊耳石蠶・多花桉(以上為
不凋花)

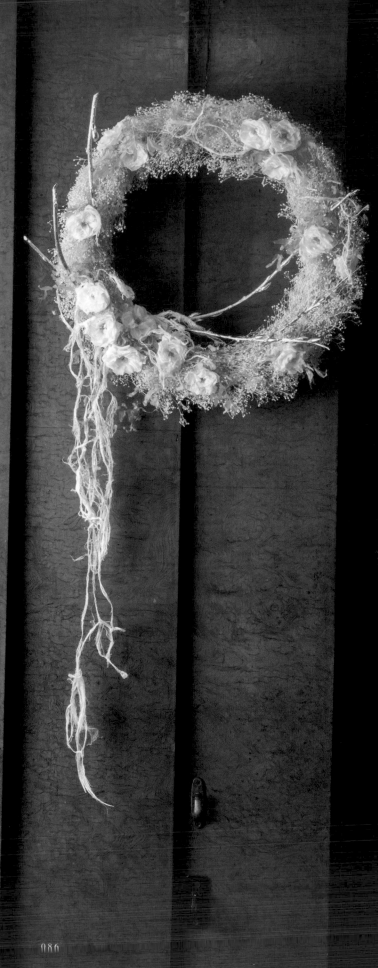

享受風吹
搖曳的樂趣

FACTOR 01	個人贈禮
FACTOR 02	個人住宅的門板或牆面
FACTOR 03	長期
FACTOR 04	10,000日幣之內

FLOWER & GREEN
玫瑰・綠葉（以上為不凋花）・
滿天星・上漆樹枝・桑樹皮布

作品設計圖

除綠葉之外，以白色統一了
不同的質感和素材。乾燥滿
天星獨有的自然感和少量花
瓣的虛幻玫瑰，從花圈上垂
吊而下的桑木材質薄布，無
論何者都展現出輕盈的素材
感。期待欣賞它伴隨著由窗
戶吹入的舒適微風，一同輕
盈擺動的模樣。

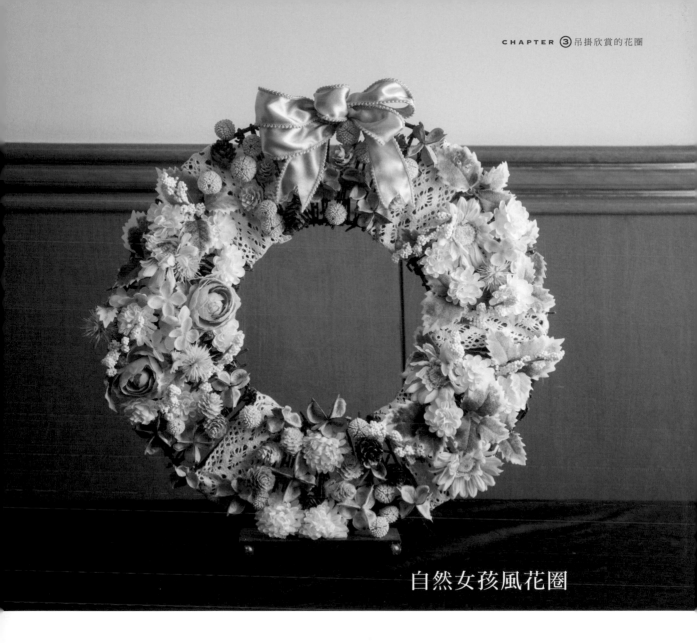

自然女孩風花圈

FACTOR 01	個人贈禮
FACTOR 02	個人住宅的門板或牆面
FACTOR 03	長期
FACTOR 04	10,000日幣之內

以鐵絲製作而成的花圈底座呈平面橫向款式，於底座隨意纏繞上棉質緞帶，並在間隔部分搭配上花材。咖啡色調的乾燥素材與白、藍不凋花，以顏色區隔，配置於不對稱位置，並且重複製作，再以中央的亮面緞帶加強了可愛感。

FLOWER & GREEN
非洲菊・玫瑰・綠葉（以上為不凋花）・千日紅・棉花殼・松果

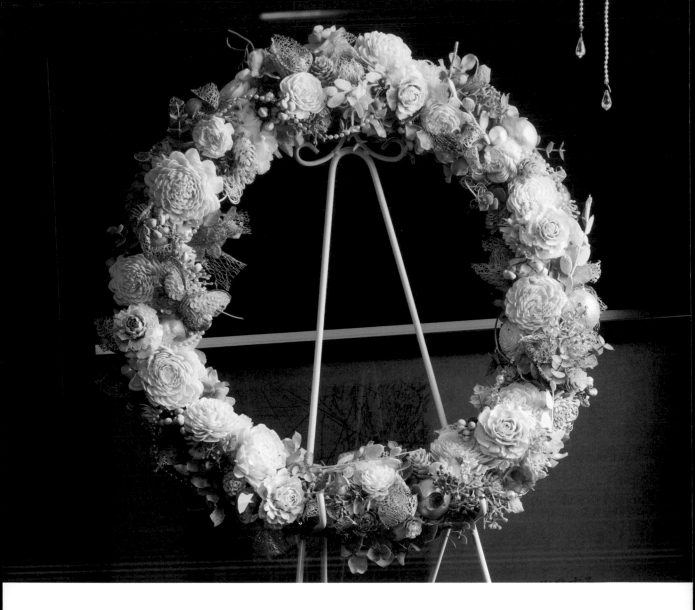

享受柔和的光輝

FACTOR 01	個人贈禮
FACTOR 02	個人住宅的門板或牆面
FACTOR 03	長期
FACTOR 04	15,000日幣之內

贈予沉著穩重的貴婦友人的禮物。以米色所統一的世界觀中，充分輝映了少量的綠葉，並使用亮片製的蝴蝶和珍珠項鍊，展現奢華感。

FLOWER & GREEN
索拉花・酸漿果・日本落葉松・烏桕・喬木繡球（不凋花）・尤加利・漿果（以上為人造花）

只要裝飾就能帶來活力！
向日葵花圈

送給夏天出生的友人，作為生日禮物所製作的花圈。以向日葵構築出輪廓線，並鎖定了具有夏日季節感的素材，以人造花進行製作。藍色的亮面緞帶和停駐於中央樹枝上的小鳥十分討喜。

FACTOR 01	個人贈禮
FACTOR 02	個人住宅的門板或牆面
FACTOR 03	長期
FACTOR 04	10,000日幣之內

FLOWER & GREEN
2種向日葵・初雪草・藍莓・龍爪柳（以上為人造花）

在聖誕節或生日等特別的日子時，
想以花卉布置餐桌，
這時以入座也不會妨礙視線的花圈最為合適。
利用花藝海綿，由於能夠保水，
因此比起吊掛式花圈
更能夠長時間欣賞鮮花的美麗狀態。
在本章中將介紹可繽紛愉快時光的花圈。

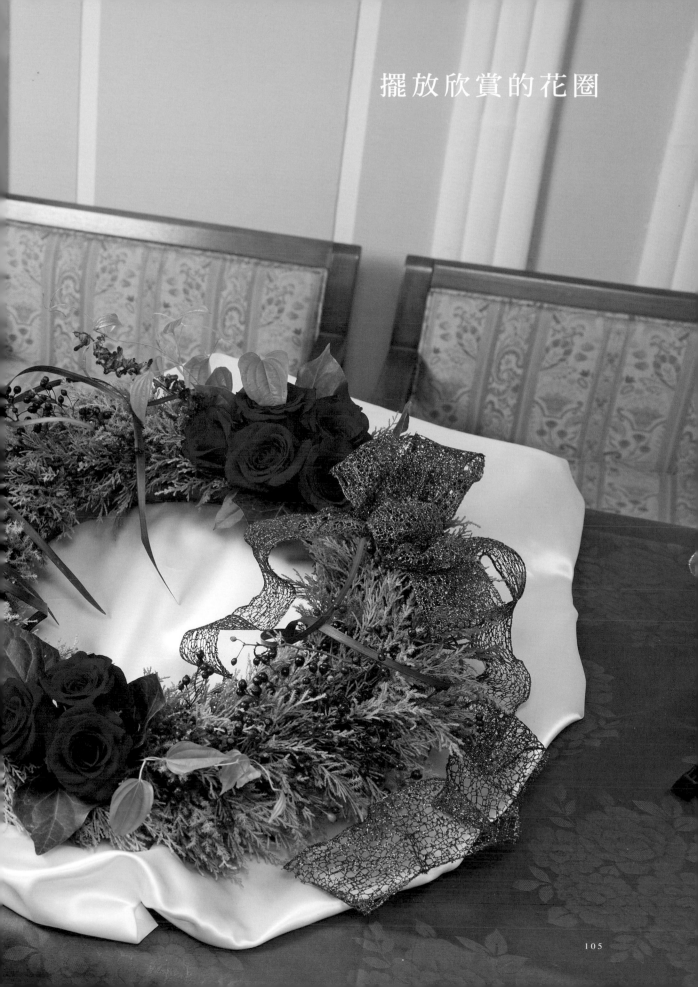

擺放欣賞的花圈

繽紛桌面的花圈

為了作出擺放於桌面上的漂亮花圈，調整從上方及側面所觀看的輪廓線是很重要的。
製作出從各種角度觀賞時，都呈現美麗輪廓的花圈吧！

大理花花圈

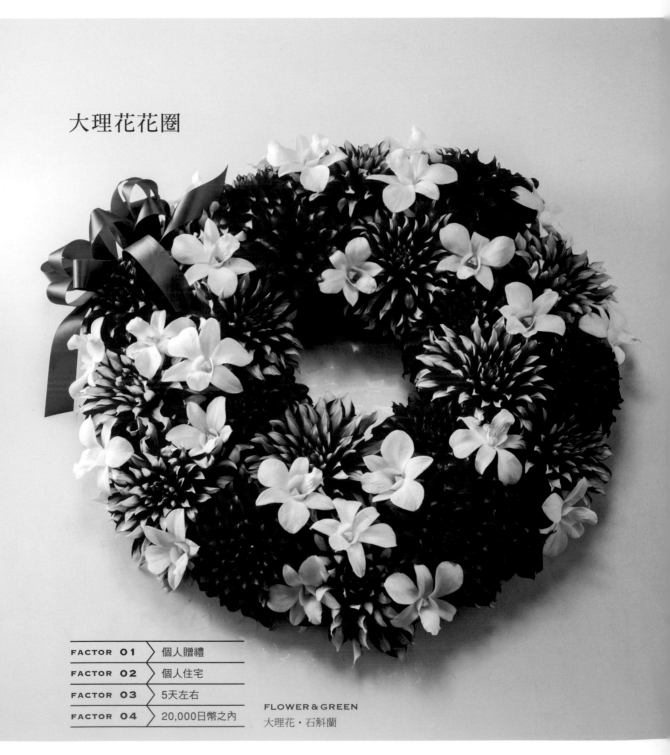

FACTOR 01	個人贈禮
FACTOR 02	個人住宅
FACTOR 03	5天左右
FACTOR 04	20,000日幣之內

FLOWER & GREEN
大理花・石斛蘭

作品設計圖

這是以主花材——大型大理花，構築
出輪廓線的花圈。由於華麗的大理花
當成祝賀花禮也相當受到歡迎，因此
很適合帶到派對等場合作為贈禮。由
於是大型花材，使用大尺寸花圈底座
較容易製作。

HOW TO MAKE

01

將作為花圈底座的海綿削去邊角。當不想在高過
於花圈底座太多的位置插花時，削去邊角就能夠
抑制高度。

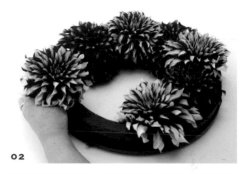

02

沿著海綿花圈插上一圈大理花。相鄰的大理花之
間，稍微以不同的高度插花。

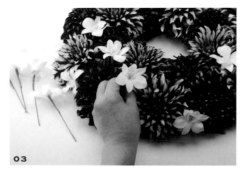

03

海綿側面也以②的相同方式插入大理花。此時於
②所插入的大理花和側面大理花的交接位置，刻
意以圓弧角度插花。分成單朵的石斛蘭以鐵絲綑
綁，任意插入大理花之間。

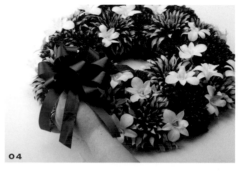

04

以亮面緞帶和鐵絲製作法國結，並拉直鐵絲尾
端，將法國結作成花插狀。決定③的花圈方向
後，接著從自正面觀看的左上位置，將緞帶鐵絲
插入海綿之中，調整緞帶的形狀和方向即完成。

葉 & 玫瑰的
優雅花圈

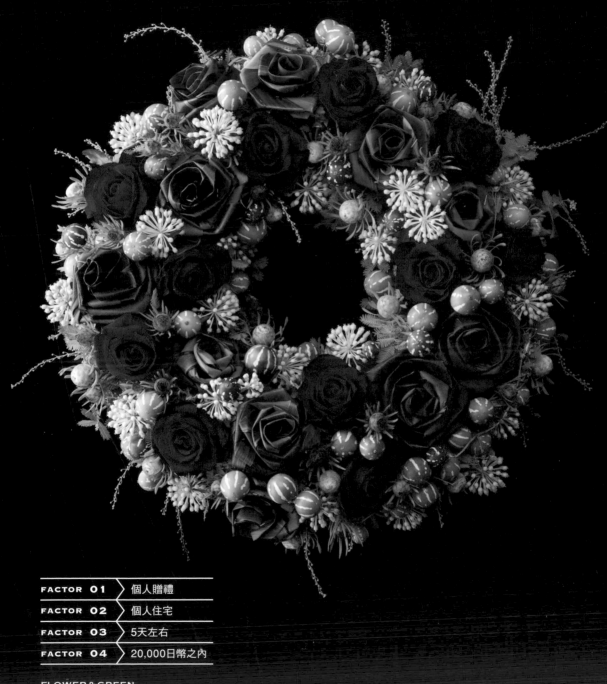

FACTOR 01	個人贈禮
FACTOR 02	個人住宅
FACTOR 03	5天左右
FACTOR 04	20,000日幣之內

FLOWER & GREEN
玫瑰・朱蕉（Atom・Crystal Green・Green・Red）・馬醉木
八角金盤・貝利氏合歡・非洲鬱金香（Jubilee Crown）

雖然是以玫瑰為主的花圈,但搭配上了以朱蕉製作的朱蕉玫瑰。由於採用四種不同顏色的朱蕉葉,因此就算只使用少量花材也能夠營造出華麗感。朱蕉玫瑰是以新鮮的朱蕉葉製作,但直接放置裝飾,乾燥後的差異變化不大,因此只需替換玫瑰便能夠長久觀賞。

HOW TO MAKE

01

將海綿花圈底座吸收充足水分後,插上貝利氏合歡覆蓋吸水海綿。

02

取一片朱蕉葉,一邊摺疊一邊捲起,並以釘書機固定製作捲起的朱蕉玫瑰末端。以四種朱蕉製作約十二個左右。

03

於①的花圈表面適度地組群插入朱蕉玫瑰,並在四周點綴上非洲鬱金香和八角金盤,最後在朱蕉葉之間插入玫瑰。朱蕉玫瑰依照各自的顏色和大小自由配置。

04

將馬胶兒從藤蔓上摘下並插入鐵絲,裝飾在玫瑰和朱蕉玫瑰四周即完成。

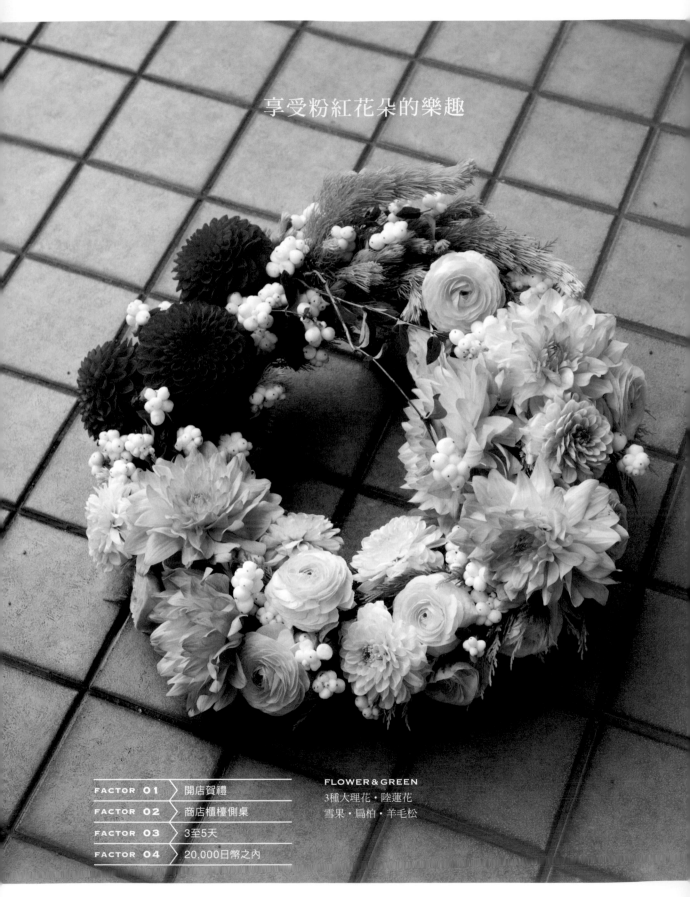

享受粉紅花朵的樂趣

FLOWER & GREEN
3種大理花・陸蓮花
雪果・扁柏・羊毛松

FACTOR 01	開店賀禮
FACTOR 02	商店櫃檯側桌
FACTOR 03	3至5天
FACTOR 04	20,000日幣之內

作品設計圖

以具有魄力的粉紅色大理花為中心，藉由與樣貌蓬鬆的陸蓮花進行混搭，完成了具可愛感的花圈。柔美的粉紅色漸層和綠葉的平衡，相當適合用在華麗的慶祝宴會中。

HOW TO MAKE

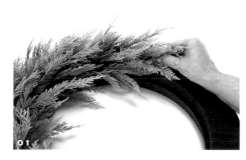

01

準備直徑41cm的花圈底座，一邊統一扁柏的葉尖方向，一邊壓低高度，沿著海綿插滿一半左右的花圈。

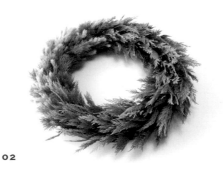

02

①剩下的另一半則依照扁柏葉尖的相同方向，插上羊毛松。

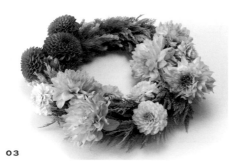

03

將大理花依照不等邊三角形，以組群方式進行插花，並在大理花之間插入陸蓮花，最後添加雪果的枝葉和果實，取得良好的協調即完成。

成年人的
聖誕花圈

FACTOR 01	個人贈禮
FACTOR 02	個人住宅
FACTOR 03	5天左右
FACTOR 04	10,000日幣之內

作品設計圖

以綠色和紅色的聖誕色彩為基調的雅致成
熟風花圈，深粉紅色的松蟲草散發出嬌豔
氛圍。雖然將花材幾乎對齊在相同高度，
但以蘋果和小綠果作出些微高低差，並以
任意插入花材的方式營造出動態感。

FLOWER & GREEN

玫瑰・松蟲草・洋桔梗・小綠果・姬蘋果・針葉樹

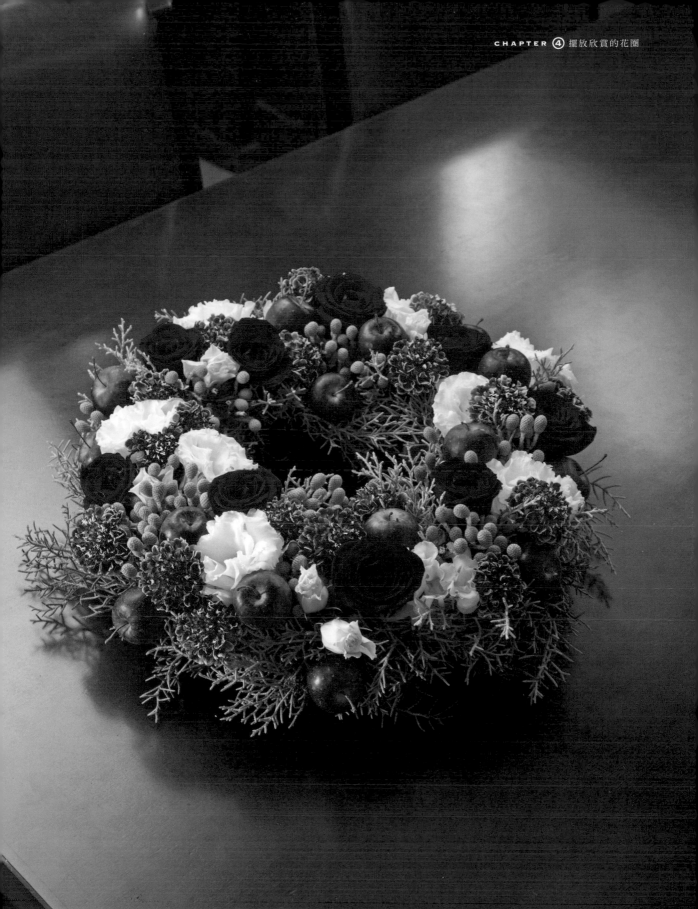

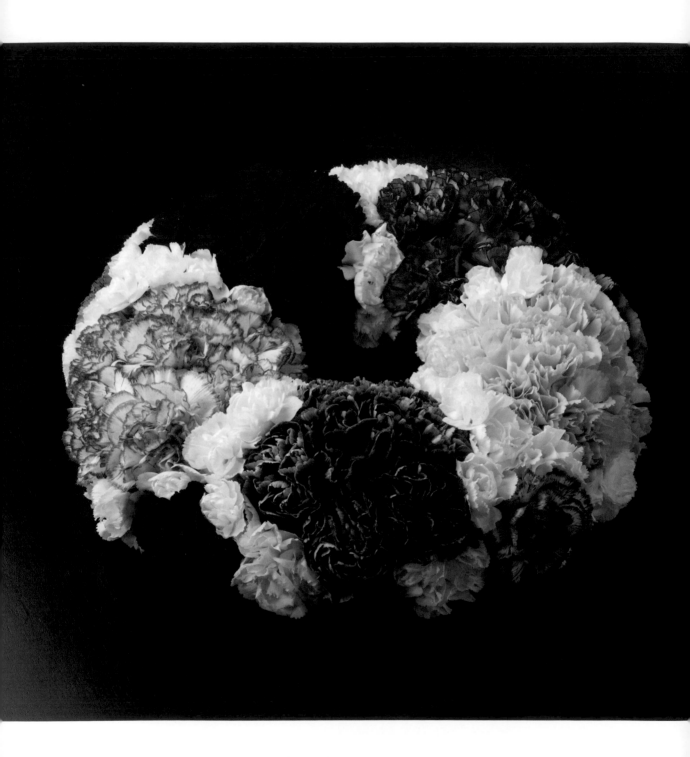

具立體感的
圓潤形狀很討喜

FACTOR 01	個人贈禮
FACTOR 02	個人住宅
FACTOR 03	5至10天
FACTOR 04	10,000日幣之內

作品設計圖

是在第1章介紹過的康乃馨花圈，特色就在於宛
如製作甜點用的芭芭羅瓦烤模般圓潤的形狀。花
材依照色彩組群呈現，並在輪廓線、花圈表面，
甚至連內側都工整地對齊高度，也是此花圈的魅
力所在。

FLOWER & GREEN
6種康乃馨

秋日的和風花圈

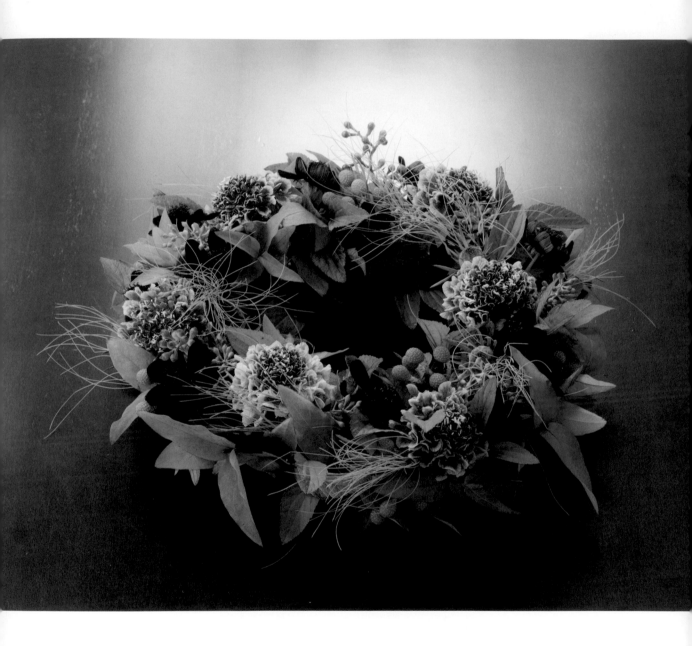

活用深色巧克力波斯菊的和風花圈。話雖如此，卻不希望過於偏向和風感，以和洋折衷為原則進行製作。紅葉逐漸蔓延的秋季山野中，悄悄綻放的花朵和樹木，在腦海中描繪出此情景所完成的花圈，因紅葉金絲桃營造的厚重感顯得效果十足。

FACTOR 01	個人贈禮
FACTOR 02	個人住宅
FACTOR 03	5天至1週
FACTOR 04	8,000日幣之內

FLOWER & GREEN

巧克力波斯菊・松蟲草・小綠果・多花桉・紅葉金絲桃

盛放於玻璃水盤上的花圈,將花藝海綿放置於水盤上進行製作。納麗石蒜的鮮豔粉紅引人注目。由於是人潮眾多的家庭派對,為了不讓視線集中於下方,將巧克力波斯菊插在較高的位置,擴大視線範圍。

擺放欣賞的花圈

FACTOR 01	個人贈禮
FACTOR 02	家庭派對
FACTOR 03	1天
FACTOR 04	10,000日幣之內

FLOWER & GREEN

納麗石蒜・水仙百合・2種菊花・樹枝・非洲鬱金香・馴鹿苔・巧克力波斯菊

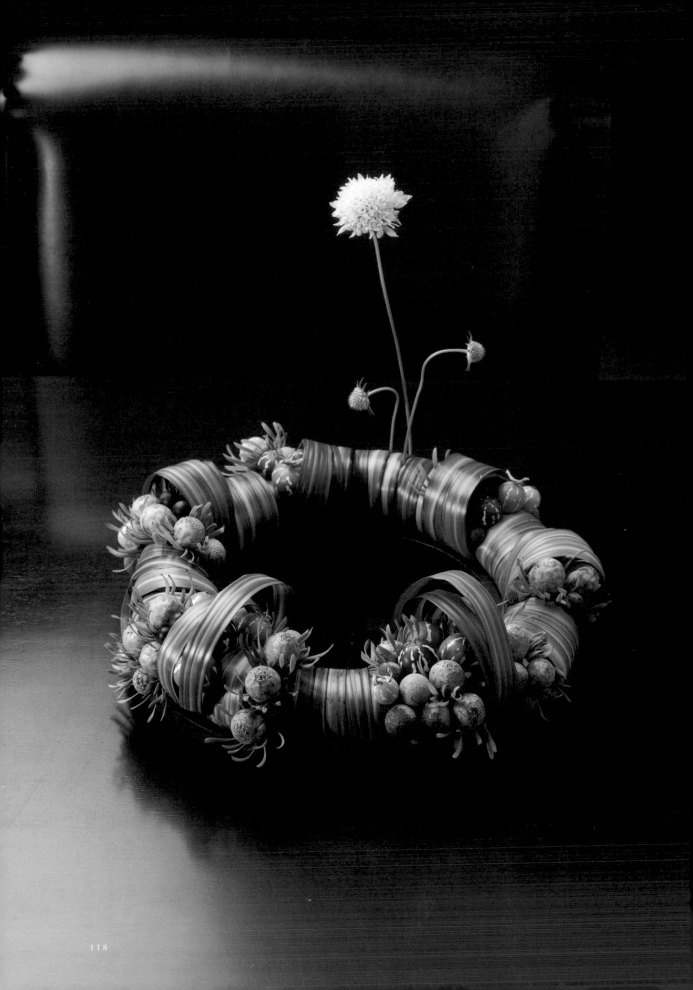

森林中綻放的嬌弱花兒

FACTOR 01	個人贈禮
FACTOR 02	個人住宅
FACTOR 03	5天左右
FACTOR 04	8,000日幣之內

作品設計圖

以綻放在森林中的單朵花為意象所製作的花圈。為了讓人聯想到森林，除了主花松蟲草之外，皆使用綠色花材。並且，在容易顯得扁平的花圈上，藉由直向插入花朵呈現出立體感。下方以五彩千年木捲起，並從中露出果實，詮釋了宛如自葉間窺伺般的俏皮感。

FLOWER & GREEN
松蟲草・小綠果・馬�兒・五彩千年木

以熱帶色彩大膽呈現

FACTOR 01	開店賀禮
FACTOR 02	店內桌面
FACTOR 03	3至5天
FACTOR 04	15,000日幣之內

作品設計圖

色彩具有衝擊性的花圈,華麗的萬代蘭下方,藏著紅玫瑰及具光澤的辣椒。更進一步,以宛如從花圈中央向上竄出般的火焰百合,展現出生命力旺盛的躍動感。

FLOWER & GREEN
火焰百合・萬代蘭・玫瑰・觀賞用辣椒(Conical Black)・Koala Fern

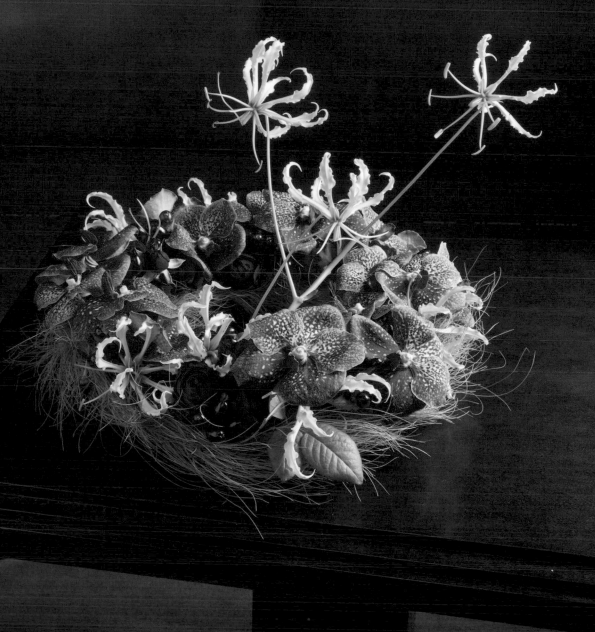

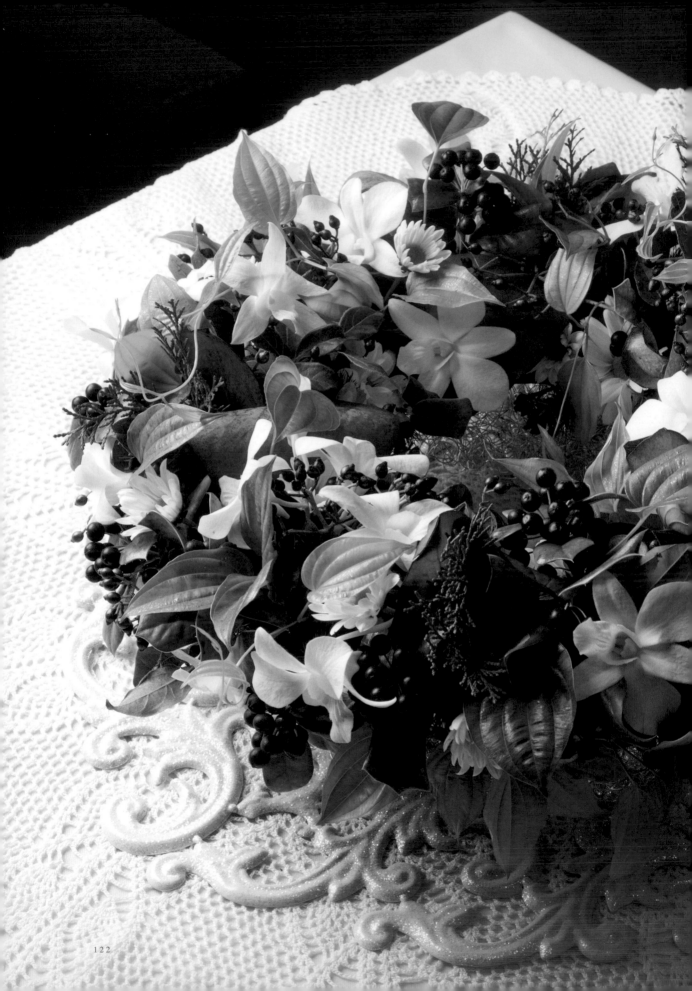

清爽熱鬧感

FACTOR 01	〉	個人贈禮
FACTOR 02	〉	個人住宅
FACTOR 03	〉	5天至1週
FACTOR 04	〉	6,000日幣之內

作品設計圖

以具透明感的石斛蘭白花瓣,和柔嫩綠色
的蔓生百部製作而成的花圈,散發著清爽
的空氣感,再以小巧的果實點綴整體,也
增添上可愛度。是突顯鮮花的鮮嫩花圈。

FLOWER & GREEN
石斛蘭・山歸來・莢迷果・沙巴葉・蔓生百部・
針葉樹

以包覆綻放魅力

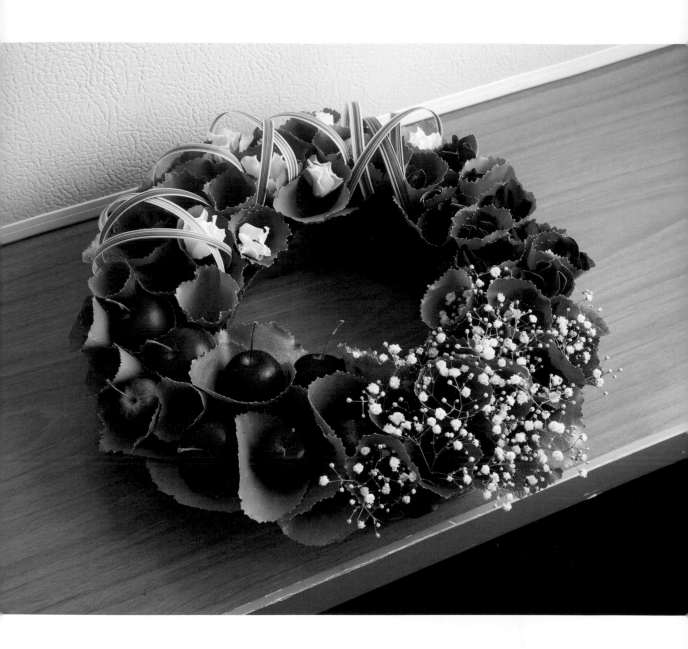

以銀荷葉包覆個別花材的獨特花圈，藉由將
各個花材組群呈現，使色彩以面的方式呈
現，並以中國芒作出曲線增添動態感，使整
體不致淪於單調。素材則使用稍微轉向的手
法表現，簡單之中演繹出數種不同的風貌。

FACTOR 01	個人贈禮
FACTOR 02	個人住宅
FACTOR 03	5天至1週
FACTOR 04	8,000日幣之內

FLOWER & GREEN
姬蘋果・滿天星・仙客來・銀荷葉・
中國芒

多肉植物的綠色花圈

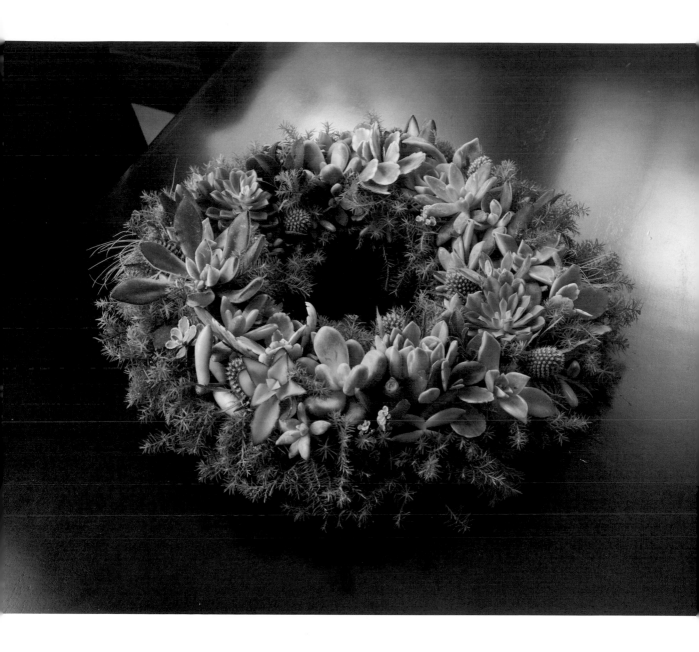

在插上雪松的花圈底座上飾以各種多肉植物，活用多肉植物的形狀，在作出高低起伏和角度的同時緊密插花。多肉植物的紅色彩葉部分，刻意以不等邊三角形進行配置。

FACTOR 01	個人贈禮
FACTOR 02	個人住宅
FACTOR 03	1週以上
FACTOR 04	8,000日幣之內

FLOWER & GREEN
各種多肉植物・紫薊・雪松

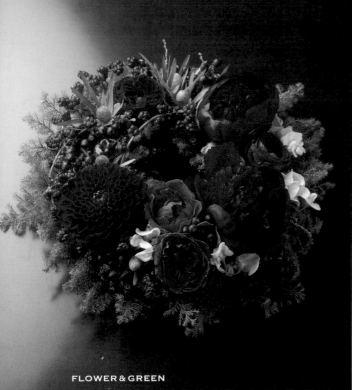

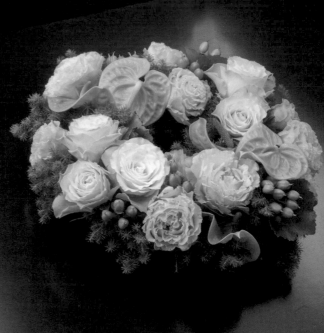

FLOWER & GREEN

芍藥・大理花・玫瑰・香豌豆花・大西洋常春藤・非洲鬱金香・雪松

FLOWER & GREEN

玫瑰・洋桔梗・火鶴・火龍果・雪松

FLOWER & GREEN 彩葉甘藍・針墊花・姬蘋果・小綠果・銀果・棉花・雪松・青蘋果（人造花）

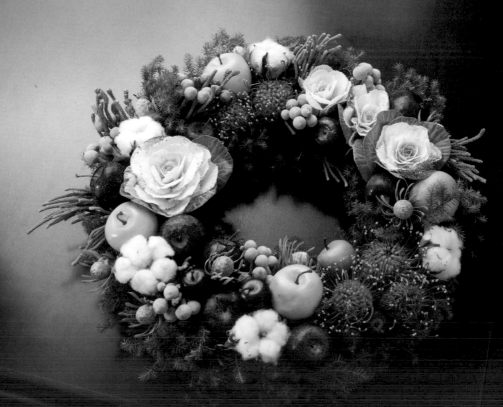

FLOWER & GREEN
2種玫瑰・洋桔梗

FLOWER & GREEN
陸蓮花・2種松蟲草・菊花・洋桔梗・銀果

CHAPTER 5

郵船歴史博物館 所蔵

創意花圈

本章節將介紹
於基本花圈增添創新發想和方向，
個性洋溢的花圈們。
增加新元素的變化、形狀，
用於展示的花圈等，
以融合了各種巧思的花圈
打造出新的境界。

繽紛和風空間的花圈

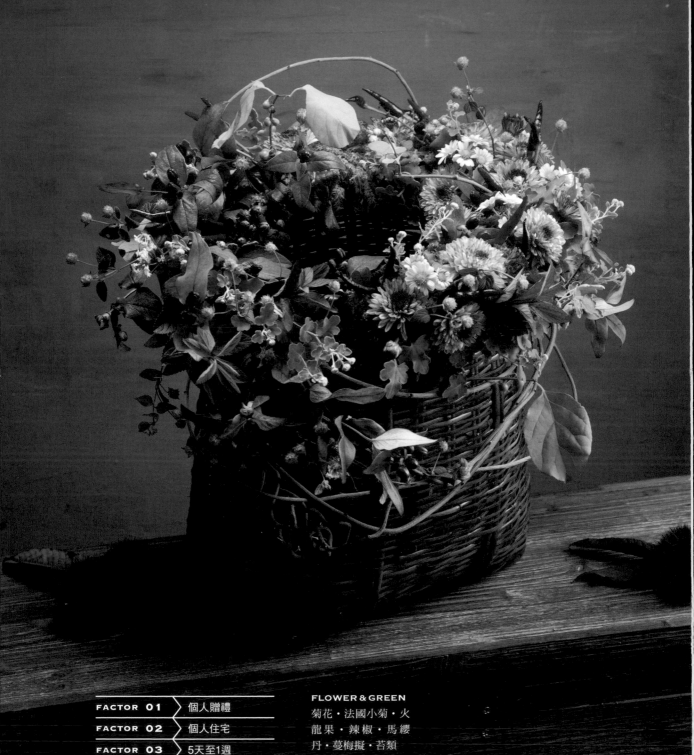

FLOWER & GREEN
菊花・法國小菊・火
龍果・辣椒・馬纓
丹・蔓梅擬・苔類

作品設計圖

製作成適合和風擺設的花圈。使用了
購自古董用品店的籃子,作為花圈底
座,製作成無論是外觀或裝飾方法都
相當新穎的設計。由於其中設置了吸
水海綿,無需擔心保水問題。可連同
籃子一起攜帶,所以能夠擺放於喜好
位置,無論從上方或從側面觀看皆可
欣賞繽紛的草花。

HOW TO MAKE

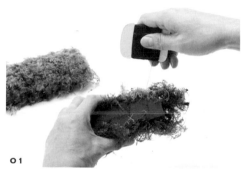

01

準備三個切成1/3左右的吸水海綿,使其吸水
後,底面之外的部分以苔類包覆。苔類以線牢牢
地纏繞於吸水海綿上。

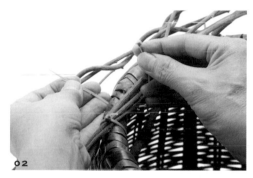

02

在籃子周圍纏繞上約兩至三圈蔓梅擬,剩下的藤
蔓就置放於籃子邊緣。籃子邊緣的藤蔓以束帶固
定多處。藤蔓突出於籃子外或下垂都無妨。

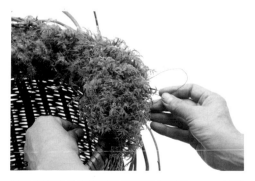

將①的海綿於籃子邊緣周圍相互間隔10cm,以鐵
絲固定。

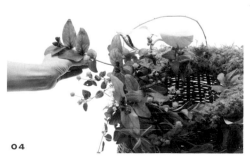

04

在③的吸水海綿部分插上火龍果或馬纓丹等綠
葉,最後點綴上菊花和法國小菊等花材。無吸水
海綿固定的籃子邊緣部分,就以葉片或樹枝遮
蔽。

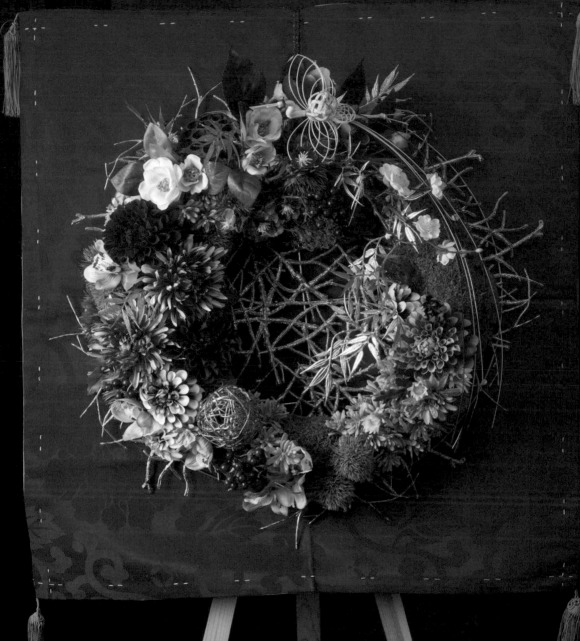

裝飾上如畫般的花圈

利用華麗花卉、金色小物及樹枝,打造出迎合
春節的豪華氣氛花圈。在後方搭配織紋優美的
紅色布料,更加強了存在感,能當成繪畫般欣
賞。布料四角的流蘇、花圈底座的樹枝和葉片
等細節統一使用金色,營造出整體感。

FACTOR	01	新年
FACTOR	02	個人住宅的牆面
FACTOR	03	1週
FACTOR	04	20,000日幣之內

FLOWER & GREEN
各種大理花・山茶花・木瓜梅・水
仙百合・松・多肉植物・山歸來・
笹葉(以上為人造花材)

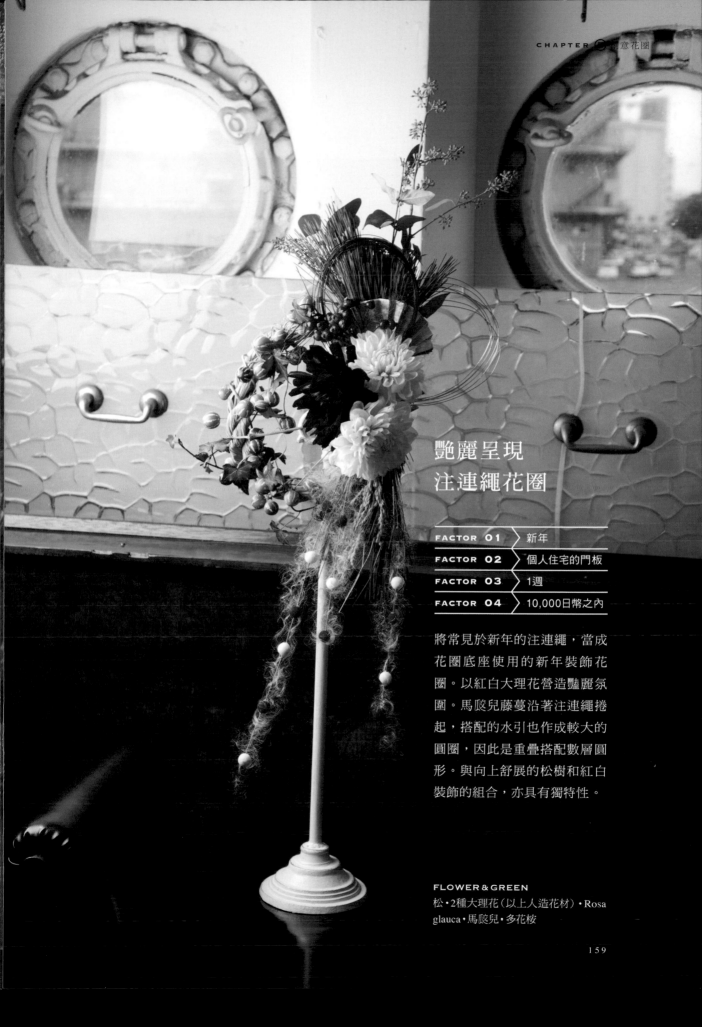

艷麗呈現
注連繩花圈

FACTOR 01	新年
FACTOR 02	個人住宅的門板
FACTOR 03	1週
FACTOR 04	10,000日幣之內

將常見於新年的注連繩,當成花圈底座使用的新年裝飾花圈。以紅白大理花營造豔麗氛圍。馬咬兒藤蔓沿著注連繩捲起,搭配的水引也作成較大的圓圈,因此是重疊搭配數層圓形。與向上舒展的松樹和紅白裝飾的組合,亦具有獨特性。

FLOWER & GREEN
松・2種大理花(以上人造花材)・Rosa glauca・馬咬兒・多花桉

159

改變花圈形狀

花圈設計也隨著年代而改變，
除了圓形之外的花圈也越來越常見。
在此介紹受到歡迎的心形和具有個性形狀的花圈。

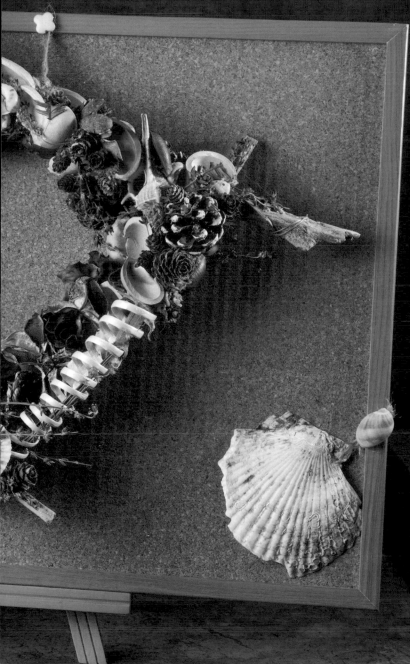

夏日回憶

重現夏日長假的片刻光景,以拼
貼畫的方式黏貼上乾燥果實和貝
殼的花圈,是方形樣式。在軟木
板裝飾上較大的貝殼,成為讓人
回味往事的重點。

FACTOR	01	個人贈禮
FACTOR	02	個人住宅
FACTOR	03	長期
FACTOR	04	10,000日幣之內

FLOWER & GREEN
薰衣草、松果、日本藍莓枝、樹枝

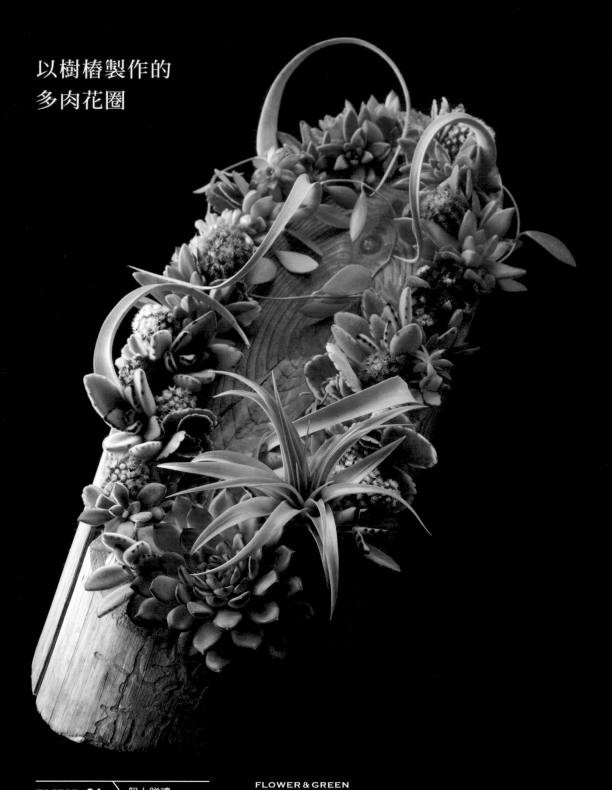

以樹樁製作的
多肉花圈

FLOWER & GREEN

月兔耳・石蓮花・景天
仙人掌・椒草・霸王鳳
各種多肉植物

以廣受歡迎的空氣鳳梨和多肉植物製作的綠色花圈,是將粗樹幹切割成樹樁當成底座。由於使用了吸水海綿,因此能長期擺設。亦可當成室內盆栽欣賞,用來裝飾空間。即使講究居家布置的男性,也會欣然接受。

HOW TO MAKE

01

將較粗的樹枝斜切,在表面切出深度1cm、寬1cm的切口,製作橢圓形溝槽,並以切成條狀且充分吸水的海綿填滿溝槽。

02

將剪短的多肉植物插入①的吸水海綿中。

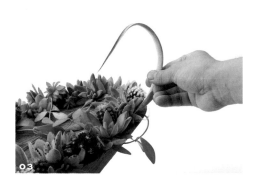

03

將霸王鳳的葉片一片片摘下,作成漂亮呈現葉片弧形的角度,插在多肉植物之間。

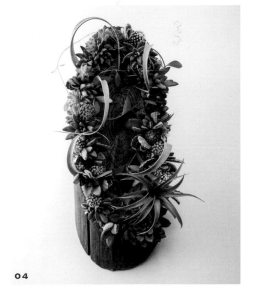

04

插入所有花材後即完成。多肉植物採隨機插入,將較大或成色較美的多肉配置在較顯眼的位置是製作重點。藤蔓類的椒草等植物,只需改變纏繞方式,就能夠營造出不同的感覺。

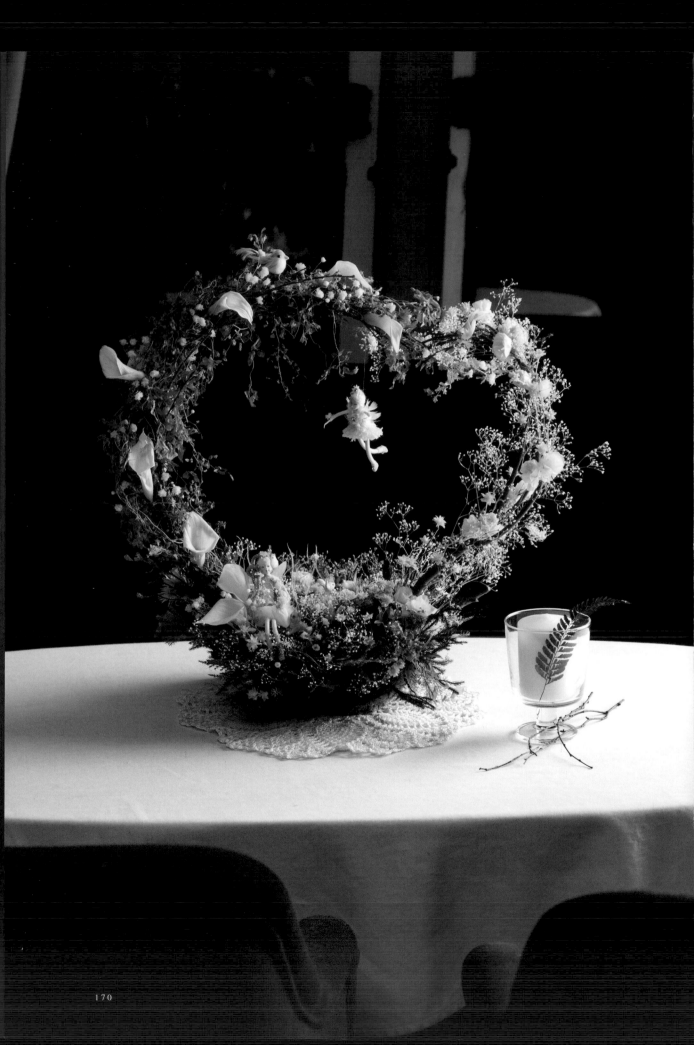

妖精們的花園

FACTOR 01	家用
FACTOR 02	個人住宅
FACTOR 03	長期
FACTOR 04	10,000日幣之內

作品設計圖

在龍爪柳所製作的心形花圈底座上,飾以
大量粉彩色小花。是以喜愛幻想系世界觀
的女性,裝飾於住家的情況為考量進行
製作。宛如位於森林中的花園一般的花圈
內,有兩個小妖精正歡樂的嬉戲。並在心
形的半邊使用了不同花材。

FLOWER & GREEN
滿天星・海芋・矢車菊・各種綠葉(以上為人造
花材)・龍爪柳

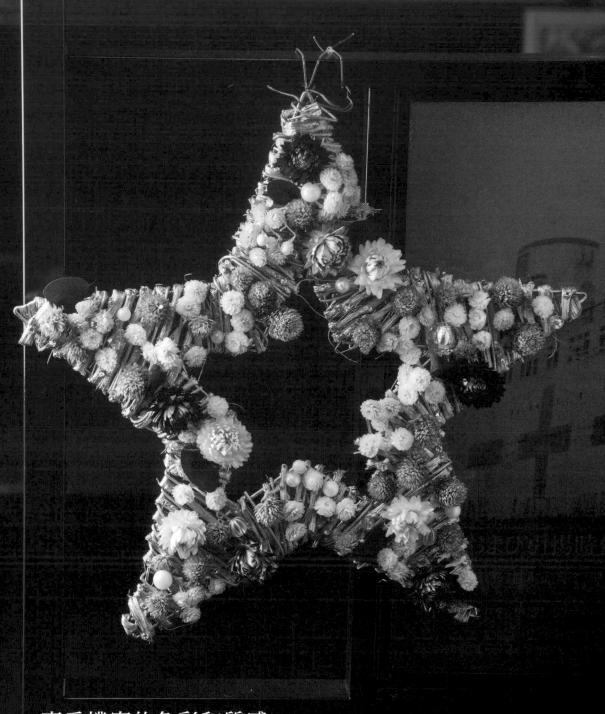

享受樸實的色彩和質感

在星形花圈底座上，插入以乾燥花為主的花材進行製作。以主花千日紅和索拉花所呈現的復古色調，醞釀出鄉愁氣息的花圈。為避免過於偏向鄉村風格，增添了玻璃珠和珍珠等飾品。

FACTOR 01	個人贈禮
FACTOR 02	個人住宅的門板或壁面
FACTOR 03	長期
FACTOR 04	10,000日幣之內

FLOWER & GREEN
各種千日紅・各種索拉花・法國小菊

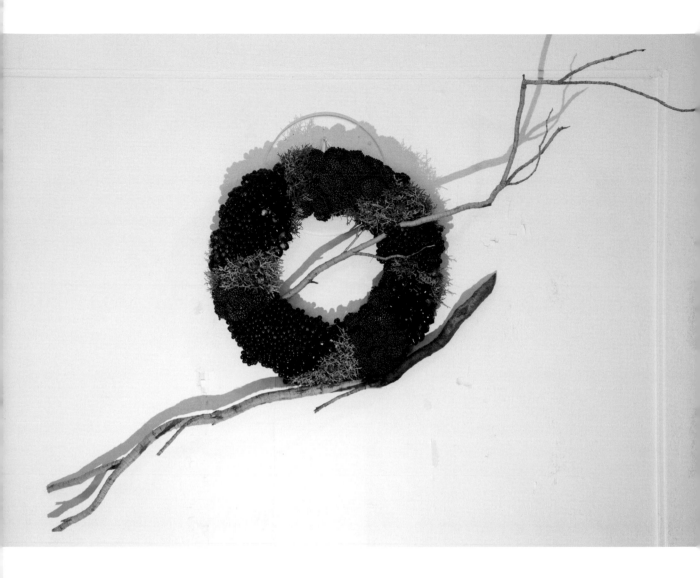

牆面上鮮明奪目的花圈

以成色美麗的果實組群排列製作的花圈,與
枝物之間較勁演出。花圈小巧地置於碩大樹
枝上的模樣,十分可愛。和宛如從花圈中長
出的樹枝之間,兩者的平衡也獨樹一格。光
是在花圈上加入樹枝,就能夠改變花圈的型
態,完成具生命力的作品。

FACTOR 01	個人贈禮
FACTOR 02	個人住宅的壁面
FACTOR 03	長期
FACTOR 04	15,000日幣之內

FLOWER & GREEN

日本紫珠・辣椒・杜松・樹枝

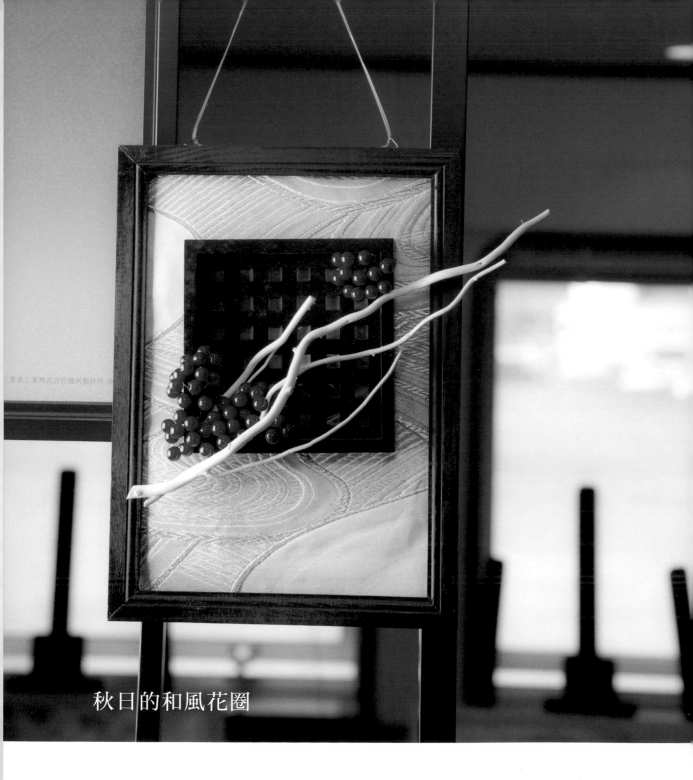

秋日的和風花圈

裝入畫框中的花圈是以漆黑格紋為底的樣式。白色樹枝與黑色格子，及竹南天的紅色果實相互協調，完成了典雅的和風感。花圈後方光澤絕美的腰帶布，更進一步突顯了時尚和風的世界觀。

FACTOR 01	個人贈禮
FACTOR 02	個人住宅的壁面
FACTOR 03	長期
FACTOR 04	5,000日幣之內

FLOWER & GREEN
竹南天（人造花）・樹枝

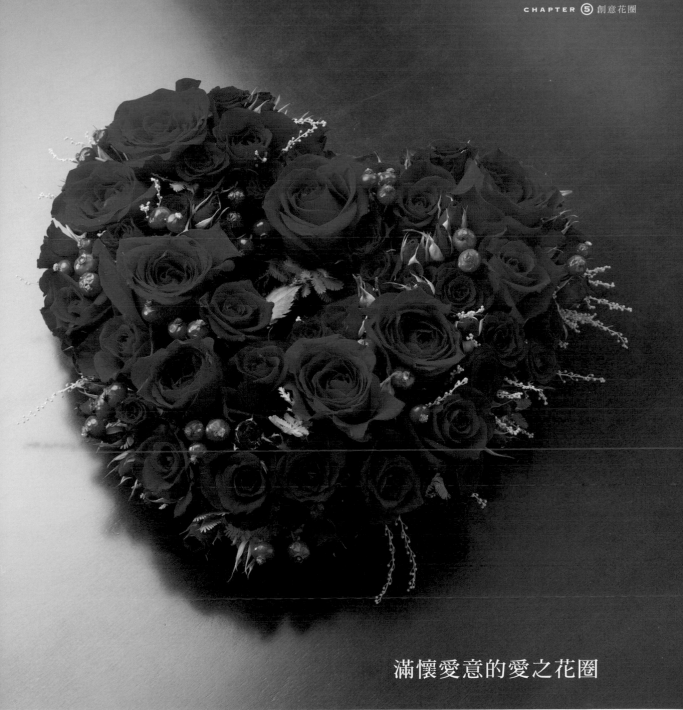

滿懷愛意的愛之花圈

FACTOR 01	⟩	情人節
FACTOR 02	⟩	個人住宅
FACTOR 03	⟩	5天至1週
FACTOR 04	⟩	10,000日幣之內

FLOWER & GREEN
2種玫瑰・野玫瑰・貝利氏合歡

熱情的紅色心形花圈,是為了情人節布置而製作。使用環形海綿花圈底座,以貝利氏合歡鋪底後,再逐步插上玫瑰。以大型玫瑰營造出高度,使成品展現立體感。

以灰紫紅色
調詮釋成人甜美風

喬木繡球不凋花的蓬鬆感，營
造出魅力無窮的愛心花圈。更
由於紫色、深粉紅、淺粉紅的
混色，自然而然地成為吸引目
光的焦點。與個性不過份強烈
的華麗心形相當契合。

FLOWER & GREEN
2種玫瑰・多花桉・各種喬木繡球
（以上為不凋花）・日本落葉松・
松果

FACTOR 01	展示
FACTOR 02	店鋪牆面
FACTOR 03	長期
FACTOR 04	15,000日幣之內

植物之外的材料也可以拿來製作花圈。
藉由搭配上具意外性的素材，
更能享受花圈設計的樂趣。

享受線條動態的
小巧花圈

製作成擺設在層架上的小花圈。以線條支撐鋁框中
央的圓環，營造出緊繃感。使用了意味著牽絆的紅
線，並以梅花和珠飾歡樂呈現。是能夠放在桌上作
為擺飾的小巧花圈。

FLOWER & GREEN 　梅花（人造花）

FACTOR 01	個人贈禮
FACTOR 02	個人住宅
FACTOR 03	長期
FACTOR 04	6,000日幣之內

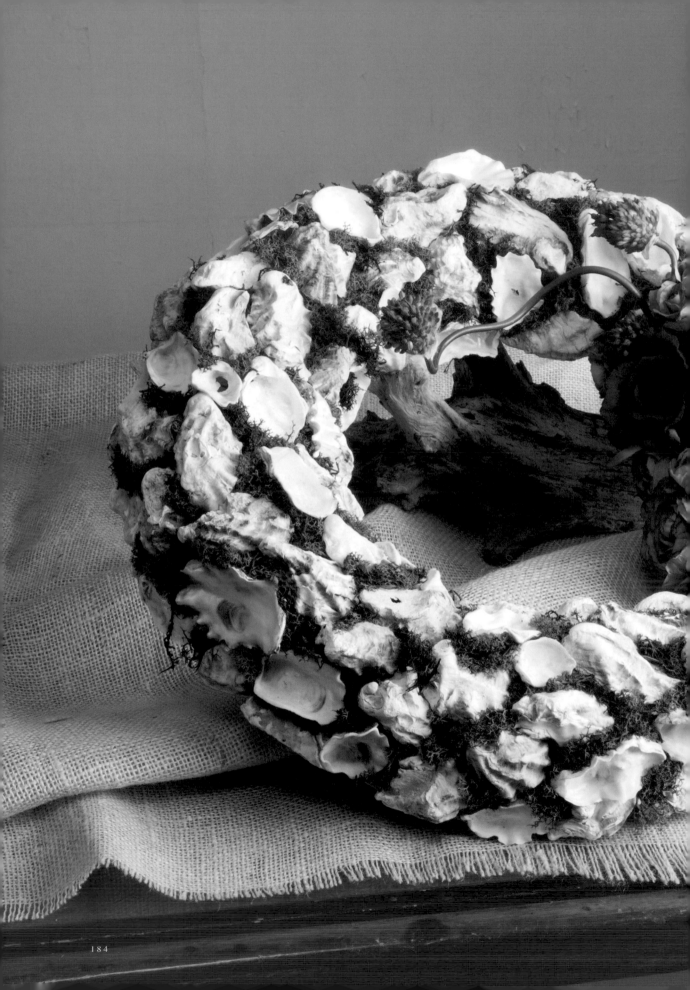

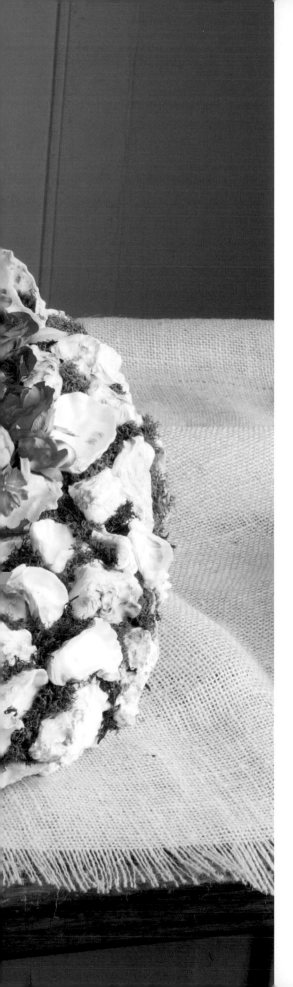

貝殼花圈

FACTOR 01	個人贈禮
FACTOR 02	個人住宅
FACTOR 03	長期
FACTOR 04	10,000日幣之內

作品設計圖

使用手邊恰巧有的牡蠣殼,以海洋為主題製作花圈。在牡蠣殼之間配置上紅色馴鹿苔,以色彩和質感的對比帶來衝擊性,是讓人聯想到海邊岩石上,密集附著牡蠣景象的獨特設計。由於使用花材是人造花,因此可壁掛或放置在層架上欣賞。

FLOWER&GREEN
各種玫瑰・蔥花・大飛燕草(以上為人造花)・馴鹿苔(不凋花)

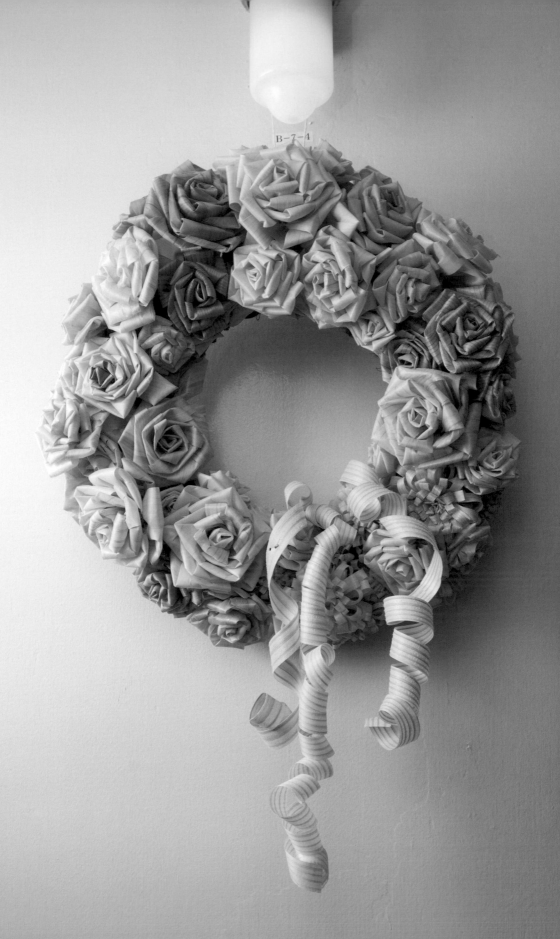

B-7-4

186

木質氣味芬芳怡人的花圈

FACTOR 01	住宅用
FACTOR 02	個人住宅
FACTOR 03	長期
FACTOR 04	10,000日幣之內

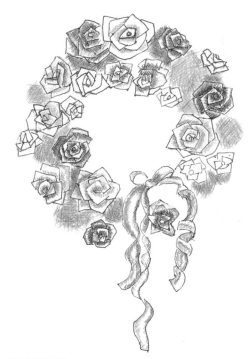

作品設計圖

使用刨刀修整日本扁柏和日本柳杉時，所產
生的木屑作為原料製作。底座是以棕櫚繩
編織製作而成，再於上方配置以木屑捲製
而成的玫瑰。玫瑰因柳杉或扁柏呈現不同
色彩。原本要丟棄的物品經過改造，也能變
身為華麗花圈。

FLOWER & GREEN
日本柳杉・日本扁柏

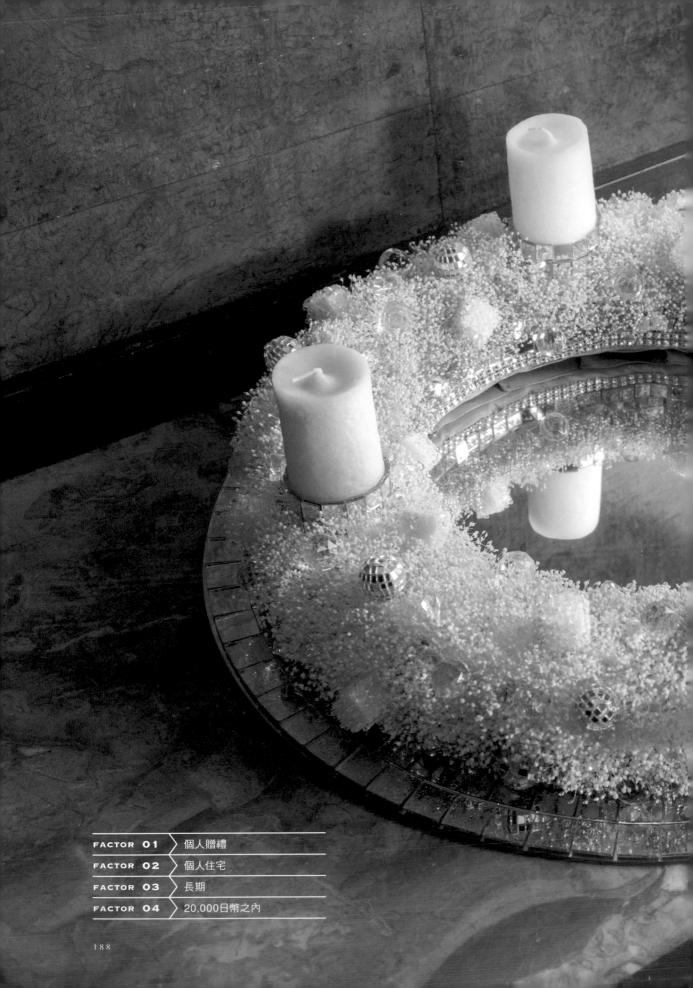

運用鏡面欣賞的
漸層花圈

將魅力無窮的美麗漸層滿天星花圈，裝設
在鏡盤上。由於擺放於鏡面上，因此可觀
賞內部細微的花卉模樣。燭台和裝飾品也
使用了類似於鏡面的素材。

FLOWER & GREEN
3種滿天星（不凋花）

圓形堆疊的
趣味花圈

FACTOR 01	住宅用
FACTOR 02	個人住宅
FACTOR 03	長期
FACTOR 04	10,000日幣之內

作品設計圖

以鉤編玫瑰所製成的花圈。渾圓的玫瑰花
本身就相當可愛,再進一步重疊數個所完
成的花圈型態,帶來了猶如手作的溫度。
由於使用的材料只有毛線,就當成毛線製
的人造花來欣賞吧!

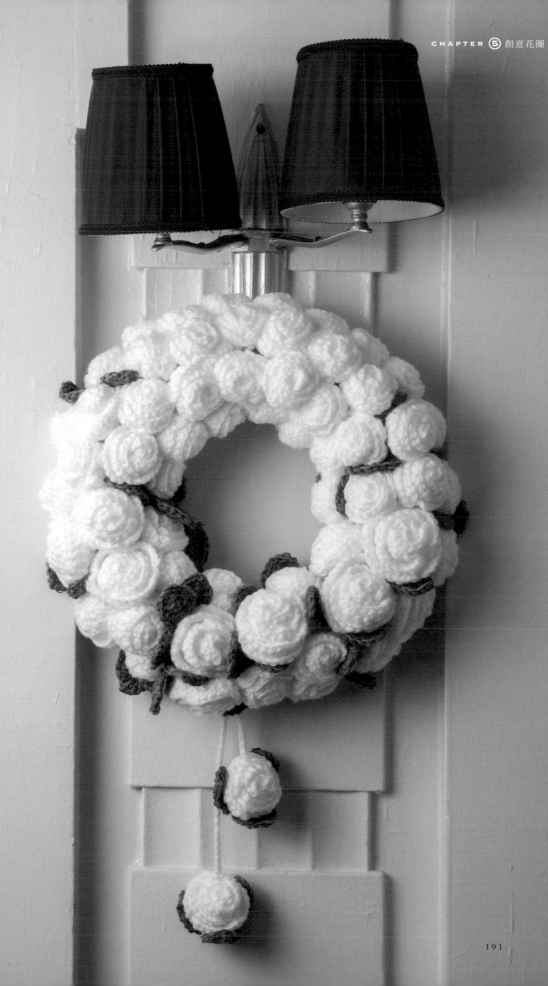

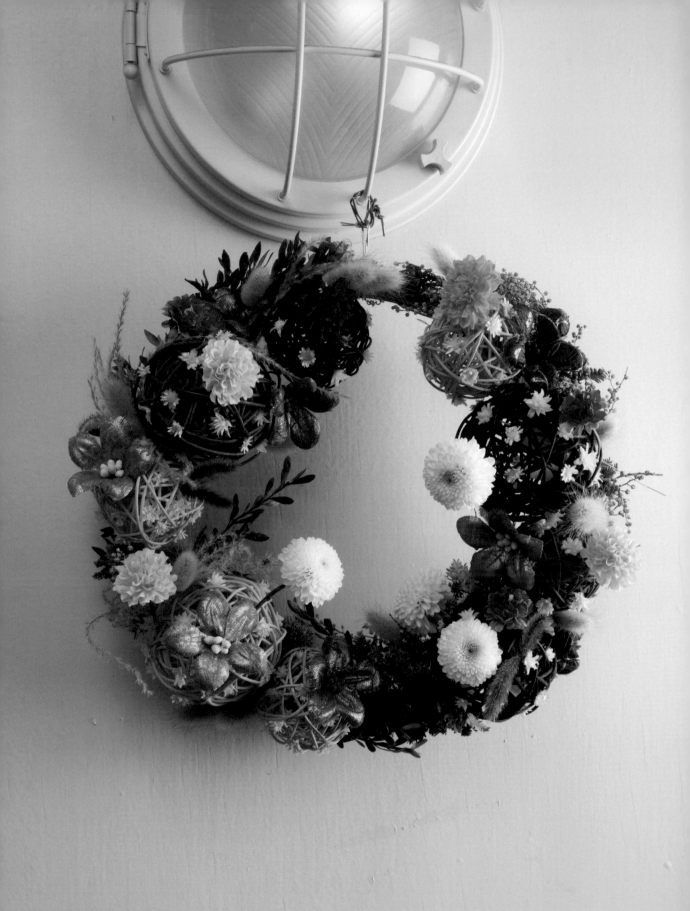

以藤球享受
和風樂趣

FACTOR 01	個人贈禮
FACTOR 02	個人住宅的門板或牆面
FACTOR 03	長期
FACTOR 04	10,000日幣之內

作品設計圖

在花圈底座黏貼上三色藤球，於藤球間隙進行插花。使用乾燥花和人造花，並在其中點綴上讓人印象深刻的金色和服腰帶布花。藉由黏貼不同大小的藤球，藉此帶出收放感。

FLOWER & GREEN
各種菊花（人造花）・兔尾草・滿天星・貝利氏合歡

獻給公主的
緞帶花圈

FACTOR 01	個人贈禮
FACTOR 02	個人住宅的門板或牆面
FACTOR 03	長期
FACTOR 04	10,000日幣之內

每個女孩都嚮往成為公主。以這樣的主題製作的花圈，是使用大量緞帶的優雅設計。花圈底座為保麗龍材質，具透光性材質的緞帶，就算大量堆疊也能夠產生具空氣感的氛圍。並於其上配置鮮紅玫瑰，帶出整體重點。最後加入了象徵公主的皇冠等裝飾，更加深了故事性。

FLOWER & GREEN
2種玫瑰（人造花）

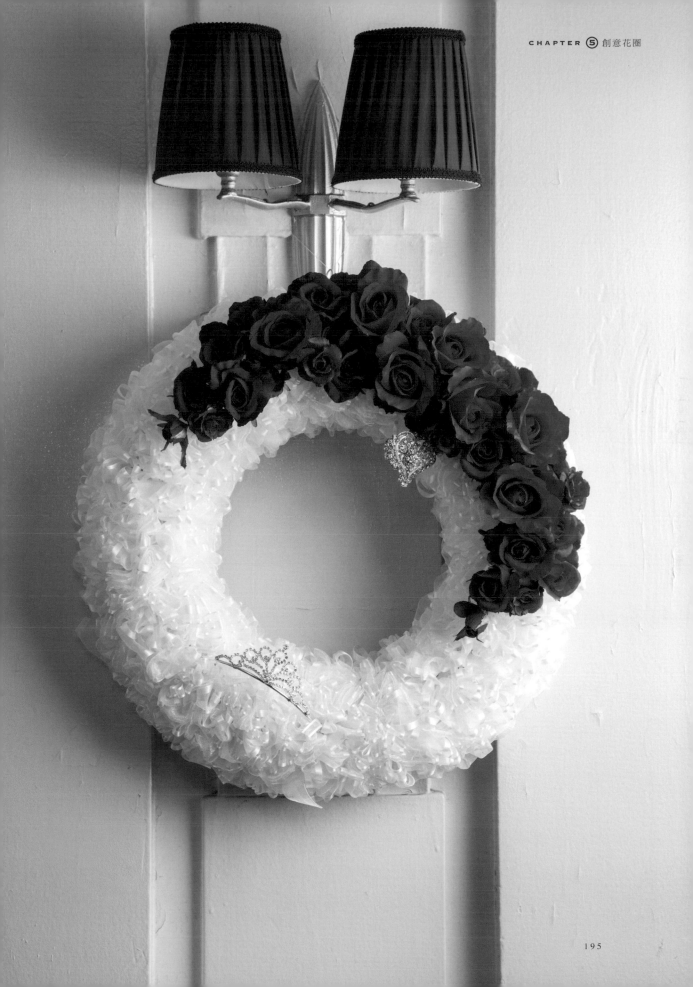

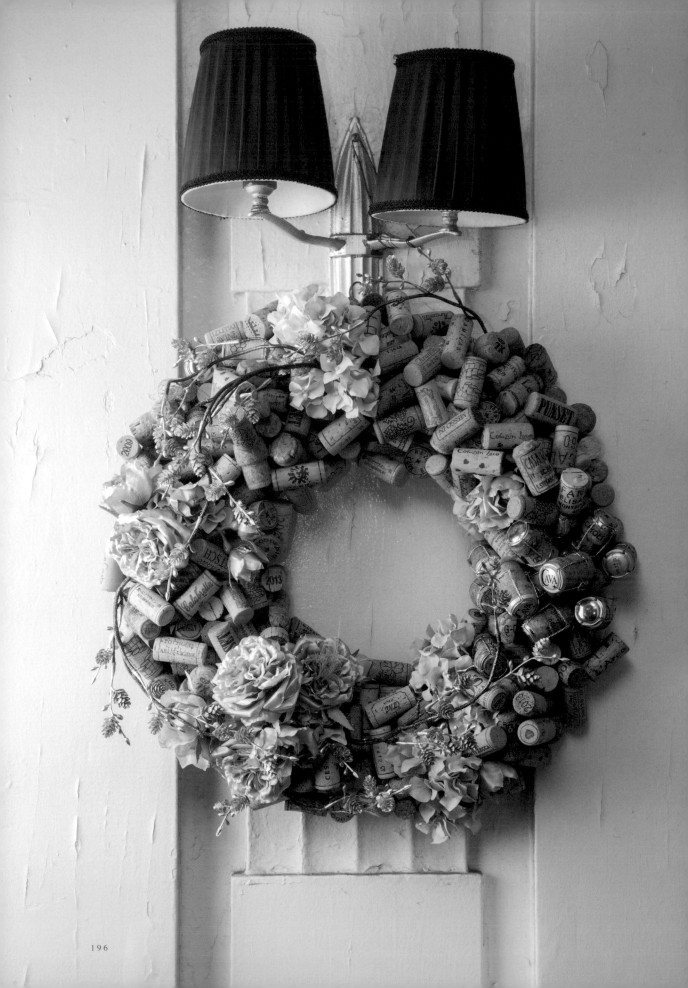

贈予愛好紅酒友人
的花圈

FACTOR 01	個人贈禮
FACTOR 02	個人住宅的門板或牆面
FACTOR 03	長期
FACTOR 04	15,000日幣之內

在花圈底座黏貼上無數紅酒瓶塞製作
而成，並於軟木塞之間裝飾上組群成
束的花材。從花間延伸出的銀色藤
蔓，全部以相同方向作出流動性。活
用軟木塞的質樸氣息，同時為避免玫
瑰特立獨行，選用了同色系進行製
作。

FLOWER & GREEN
玫瑰・繡球花（以上為人造花）

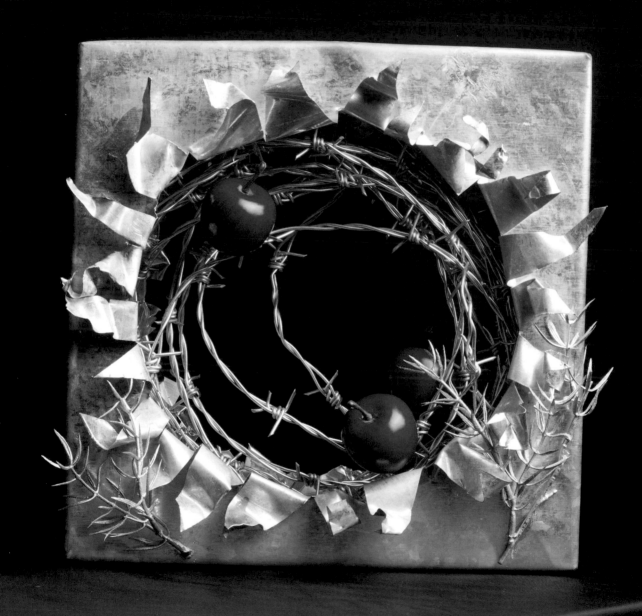

以有刺鐵絲
表現植物世界

FACTOR 01	個人贈禮
FACTOR 02	個人住宅
FACTOR 03	長期
FACTOR 04	10,000日幣之內

以鋁盒搭配上有刺鐵絲，表現出植物生長
環境的艱困。除了姬蘋果之外，統一使用
銀色，以充分襯托姬蘋果的紅色。是表達
了能克服各種環境，植物強韌生命力的設
計。

FLOWER & GREEN
姬蘋果・綠葉（以上為人造花）

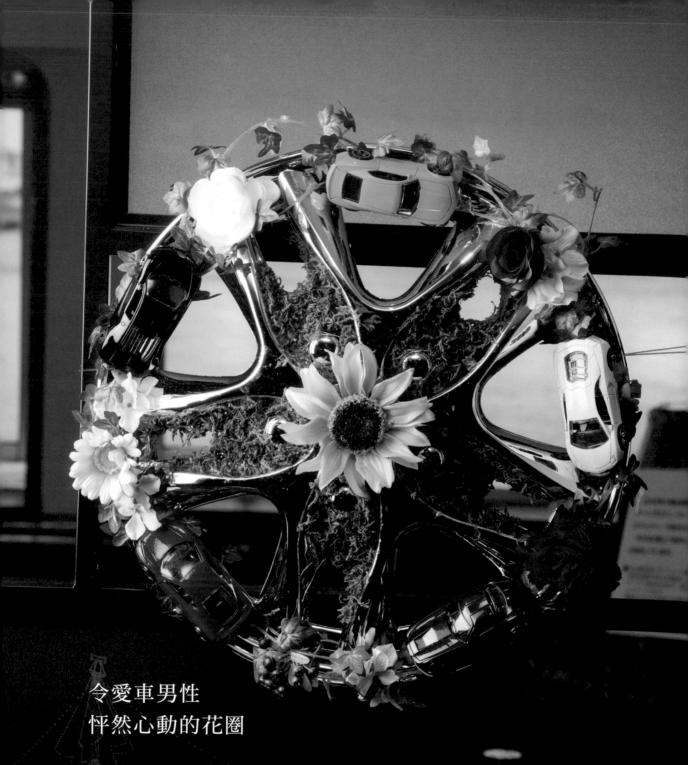

令愛車男性
怦然心動的花圈

熱愛小汽車的5歲男孩為自己製作的花圈。以車
輪作為花圈底座，等分配置上喜愛的小汽車和同
色花朵。從充滿了最愛物品的花圈之中，似乎讓
人感受到男孩興奮的心情。

FACTOR 01	住宅用
FACTOR 02	個人住宅
FACTOR 03	長期
FACTOR 04	5,000日幣之內

FLOWER & GREEN

向日葵・非洲菊・玫瑰・康乃馨・常春藤・苔類・漿果
（以上為人造花）

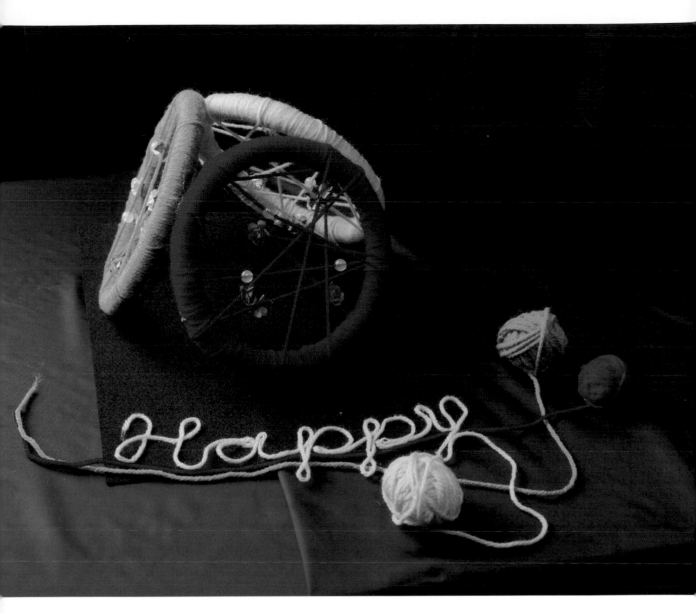

三種色彩
和形狀的和弦

將三色毛線製作的花圈進行組合，並搭
配上毛線所寫成的Happy文字和小毛線
球，營造出暖心氛圍。選擇的花材、珠
飾和毛線，僅使用與毛線球相同的顏
色，是能明確傳遞訊息設計的花圈。

FACTOR 01	個人贈禮
FACTOR 02	個人住宅
FACTOR 03	長期
FACTOR 04	5,000日幣之內

FLOWER & GREEN
各種玫瑰（人造花）

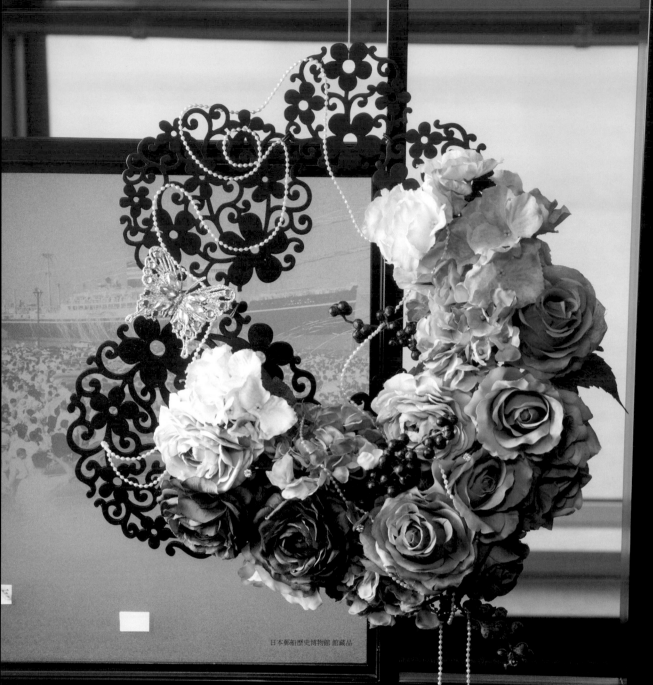

日本郵船歷史博物館 館藏品

藍色調的個性花圈

將製作成花卉圖案的圓板以鐵絲連接固定，當成花圈底座使
用。越大的圓板配置在越下方，以加強穩定感。在幻想風格的
藍色玫瑰上，追加蝴蝶裝飾和珍珠項鍊，華麗呈現。

FACTOR 01	個人贈禮
FACTOR 02	個人住宅的牆面
FACTOR 03	長期
FACTOR 04	10,000日幣之內

FLOWER & GREEN
各種玫瑰・各種繡球花・漿果
（以上為人造花）

溫暖的冬季花圈

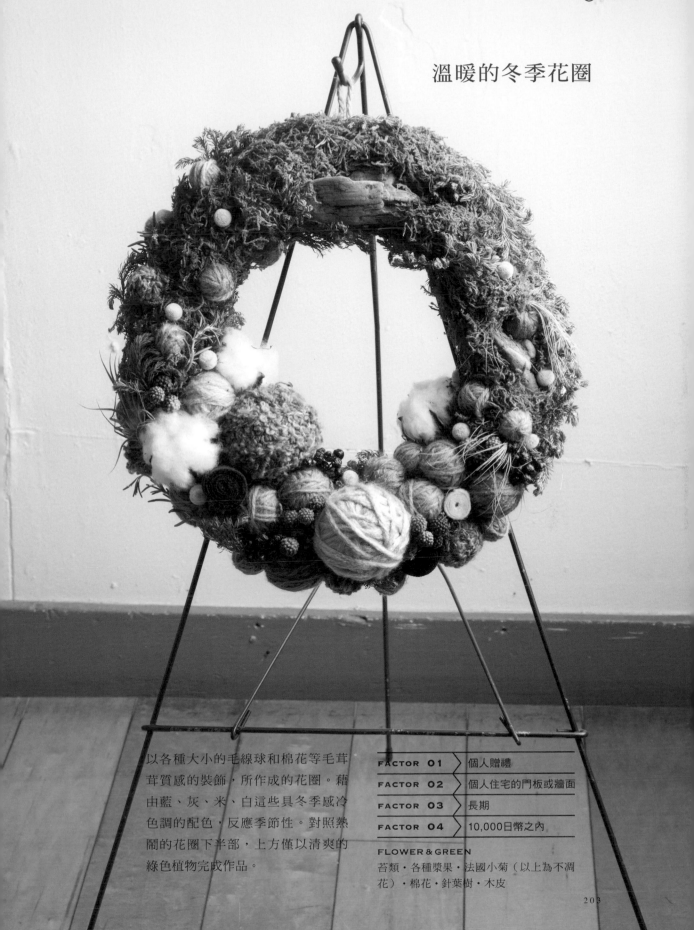

以各種大小的毛線球和棉花等毛茸茸質感的裝飾，所作成的花圈。藉由藍、灰、米、白這些具冬季感冷色調的配色，反應季節性。對照熱鬧的花圈下半部，上方僅以清爽的綠色植物完成作品。

FACTOR 01	個人贈禮
FACTOR 02	個人住宅的門板或牆面
FACTOR 03	長期
FACTOR 04	10,000日幣之內

FLOWER & GREEN

苔類・各種漿果・法國小菊（以上為不凋花）・棉花・針葉樹・木皮

輕盈的
白色花圈

一半花圈以白花為主
進行搭配，剩餘的一
半則覆蓋上蓬鬆的羽
毛。區分為1/2的位置
取傾斜角度，以呈現
雅致風格。蓬鬆具空
氣感的花圈，適合各
種季節觀賞。

FLOWER & GREEN
大理花・各種玫瑰・
海芋・各種綠葉（以
上為人造花）

FACTOR 01	個人贈禮
FACTOR 02	個人住宅的門板或牆面
FACTOR 03	長期
FACTOR 04	10,000日幣之內

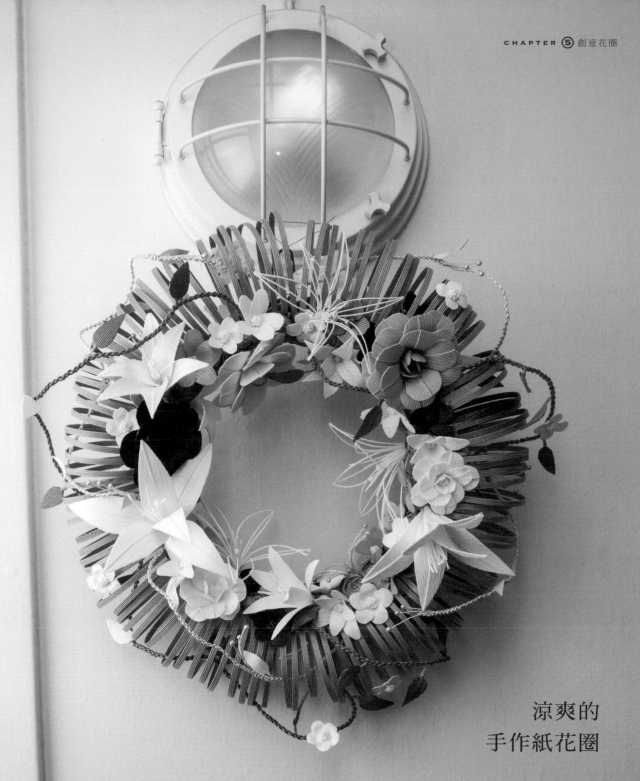

涼爽的
手作紙花圈

以紙材製成的花圈，花圈底座是以紙繩編織成線圈狀製作，並於其上方搭配各種牛皮紙製的花朵。若全部使用紙花，平面感會過於強烈，因此在幾處加入以水引製作出輪廓形狀的百合，呈現自然輕鬆的感覺。能夠壁掛亦可擺設於桌面或層架上欣賞。

FACTOR 01	個人贈禮
FACTOR 02	個人住宅的門板或牆面
FACTOR 03	長期
FACTOR 04	8,000日幣之內

展示用花圈

除了各個店家以紅色、綠色或金色等飾品增色的聖誕季節之外，
花圈是用於店頭陳設，營造空間氛圍很具效果的裝飾品。
在此要介紹各種情境的展示花圈。

享受原始的世界觀

FACTOR 01	店鋪陳設
FACTOR 02	男性服飾店
FACTOR 03	長期
FACTOR 04	50,000日幣之內

FLOWER & GREEN
紅竹・毛葉桉・針葉樹

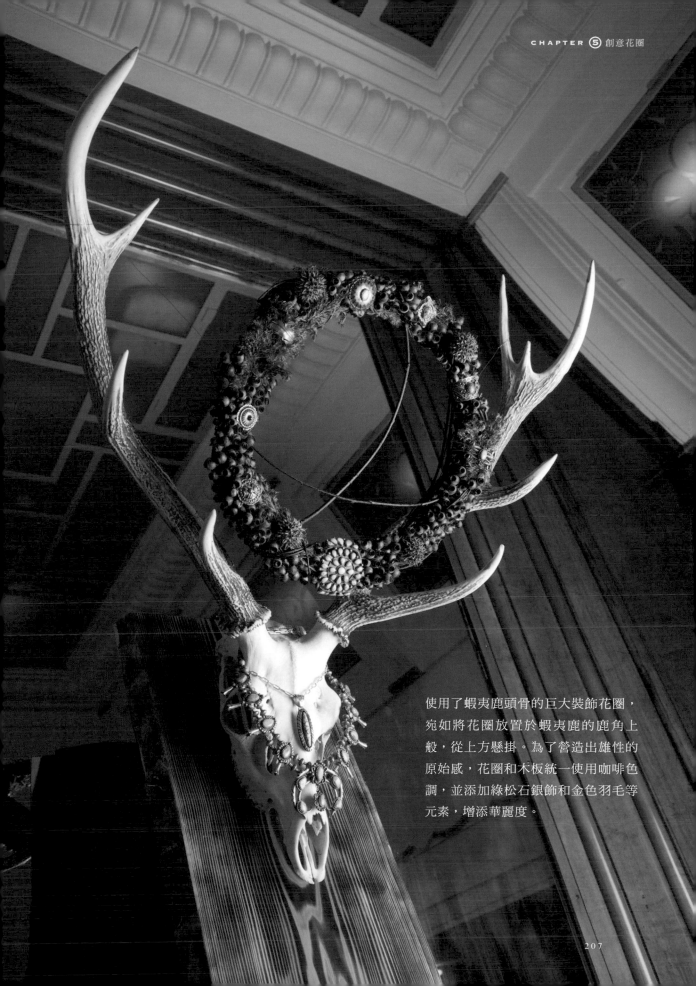

使用了蝦夷鹿頭骨的巨大裝飾花圈，
宛如將花圈放置於蝦夷鹿的鹿角上
般，從上方懸掛。為了營造出雄性的
原始感，花圈和木板統一使用咖啡色
調，並添加綠松石銀飾和金色羽毛等
元素，增添華麗度。

迎賓花圈

立於餐廳的玄關大廳裝飾的花圈。
雖然營造成自然且具秋日沉靜氣
息的風貌，但為避免過於樸素，添
加具有奢華感的玫瑰以配合餐廳格
調。

FACTOR 01	餐廳陳設
FACTOR 02	玄關
FACTOR 03	1至2個月
FACTOR 04	20,000日幣之內

FLOWER & GREEN
各種玫瑰・尤加利・火龍果（以上為
不凋花）・月桃・龍爪柳・紅竹

融合港灣風情

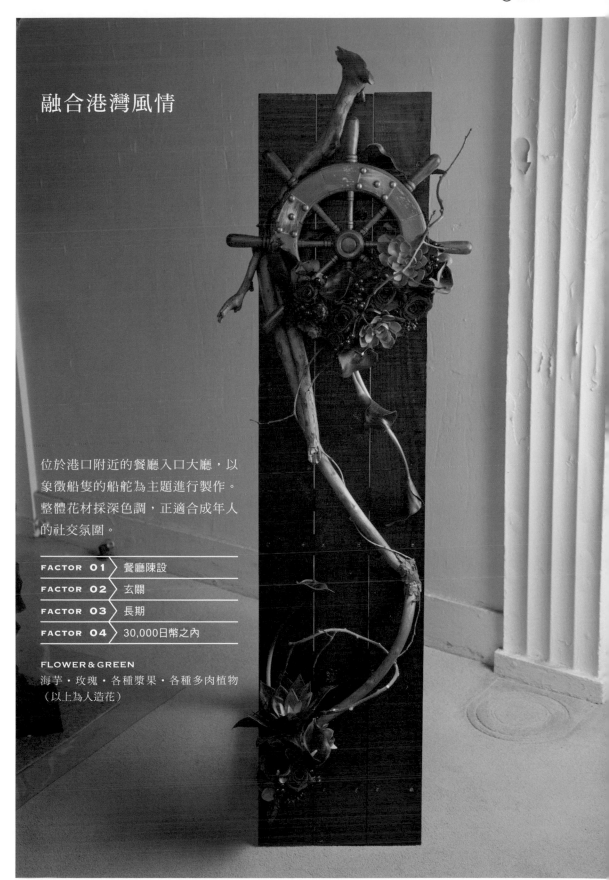

位於港口附近的餐廳入口大廳，以
象徵船隻的船舵為主題進行製作。
整體花材採深色調，正適合成年人
的社交氛圍。

FACTOR 01	餐廳陳設
FACTOR 02	玄關
FACTOR 03	長期
FACTOR 04	30,000日幣之內

FLOWER & GREEN
海芋・玫瑰・各種漿果・各種多肉植物
（以上為人造花）

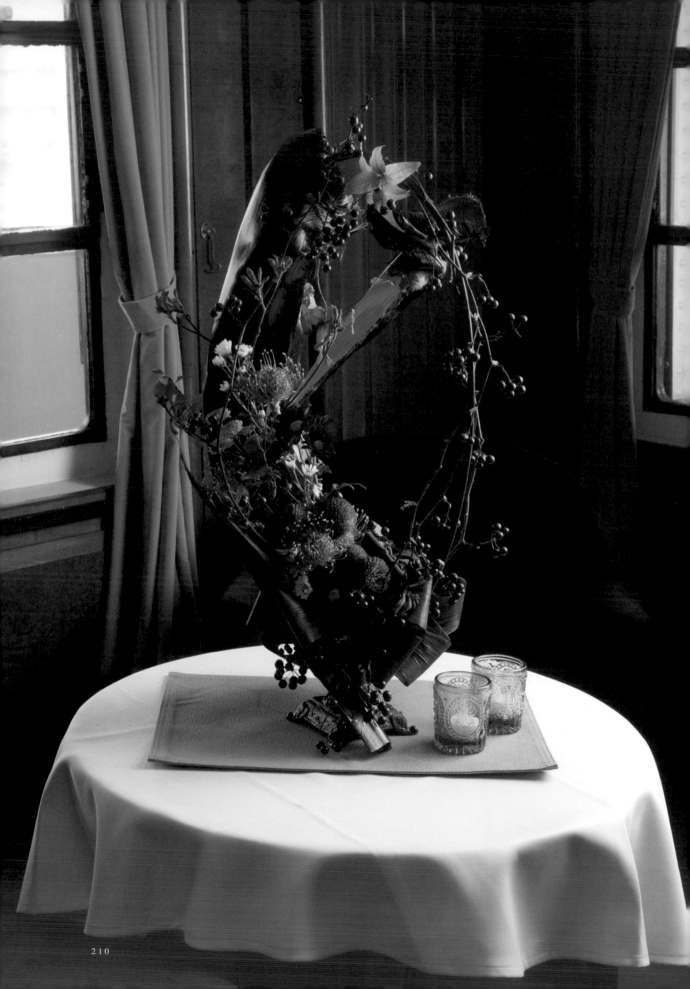

繽紛深秋

FACTOR 01	餐廳陳設
FACTOR 02	大廳
FACTOR 03	5天至1週
FACTOR 04	15,000日幣之內

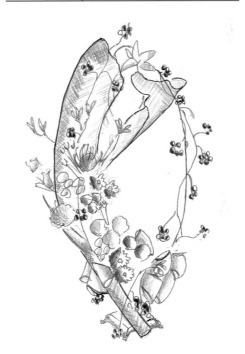

作品設計圖

作為餐廳大廳的擺飾花卉。以接近冬天的深秋為意象製作的橢圓花圈，使用了讓人聯想到山野間美麗紅葉的配色，並在花圈下方設置了吸水海綿，插上鮮花。

FLOWER & GREEN
針墊花・各種菊花・袋鼠花・山歸來・朱蕉

享受夜晚的
聖誕花圈

為了在聖誕季節當成酒吧層架
上的展示而製作。以龍爪柳作
出形狀的花圈底座上，裝飾了
不凋花玫瑰和乾燥花。雖然聖
誕節給人華麗的印象，但除了
紅色玫瑰之外都選用展現平靜
氛圍的花材。

FACTOR 01	酒吧展示
FACTOR 02	層架上
FACTOR 03	長期
FACTOR 04	20,000日幣之內

FLOWER & GREEN
玫瑰・喬木繡球（以上為不凋花）・
菊花・黑種草・龍爪柳

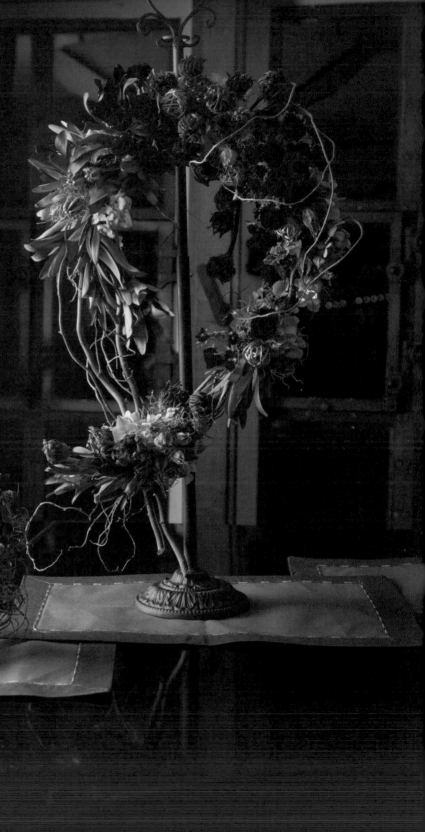

212

以花圈呈現
秋日情懷

統一使用具有深度的秋風色彩，
是從遠方觀看也十分具有存在感
的花圈。花圈下方是以青苔作為
底座，是從此處以鐵絲支撐的結
構。樹枝延伸的動態感和小藤球
貌似滾動的模樣，帶來愉快的光
景。

FACTOR 01	雜貨店展示
FACTOR 02	店鋪層架上
FACTOR 03	1・2個月
FACTOR 04	10,000日幣之內

FLOWER & GREEN
玫瑰・白芨・馴鹿苔・各種綠葉（以上
為不凋花材）・野玫瑰・辣椒・苔類・
龍爪柳

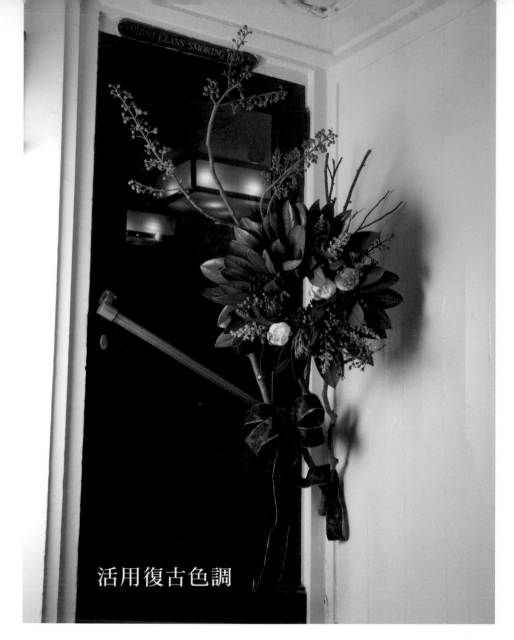

活用復古色調

作品設計圖

FACTOR	01	餐廳展示
FACTOR	02	大廳牆面
FACTOR	03	2・3週
FACTOR	04	20,000日幣之內

是在粗大的泡桐枝上固定花環，裝飾於牆面上的花圈。混合了洋玉蘭光亮的綠色葉片和咖啡色的霧面葉片背面製成的花圈，展現出古典印象。葉片之間則以質感獨特的花材為主進行搭配，形成引人注目的效果。大型咖啡色緞帶亦為作品增添了奢華感。

FLOWER & GREEN
洋玉蘭・泡桐・鶴頂蘭・帝王花・大西洋常春藤・松果芍藥（人造花材）

 製 作 者 一 覽

製 作 者 一 覧

[製作協力　一般社團法人 *N Flower Design International*]

製作者姓名	刊登頁數
阿久津節子	100
池川和子	84
池田順也	118
池田美智恵	103、108
池田良美	80
石田美紀	150
磯部美枝子	101
市野千香	52
市野千佐子	55
出崎徹	59
猪理恵	99
岩森温子	44
上田陽子	128
上中鈴子	18
內川元子	64
內田咲穂	101
內田寿々恵	131
梅田千恵子	102
嬉野礼子	92
遠藤益美	163
大久保万紀子	85
大倉明姫	100
大嶽はるみ	93
大橋淳子	131
大森継承	200
大森みどり	201
岡直美	90

	製作者姓名	刊登頁數
	小河伶衣	100
	荻窪麻衣子	38
	奥田八重子	68
	小野貴子	97
	小野寺明子	124
	柿原さちこ	88、134
	片桐雅美	89
	片山夏子	174
	河合あけみ	194
	川名勝子	98
	川西百合子	40
	神田和子	50、137
	菅美樹	61
	菊地恭子	131
	楠本美由記	180
	朽木莉乃	127
	久保田陽子	101
	倉重雪月	70
	黒はるか	90
	小林啓予	87
	小林美和	203
	小松裕子	175、196
	酒井嶺	181
	榊原正明	209
	阪口まき	66
	桜間絢子	112
	佐藤明美	63

製作者姓名	刊登頁數
佐藤啓子	72
佐藤房枝	62
佐野橘華	98
塩田美和	99
島津まどか	188
下田ありさ	159
白石由美子	142、213
白川里絵	96
管美樹	61
杉浦登志子	101、127
鈴木麻理	102
鈴木陽子	86
添田真理子	46
高瀬今日子	126、132
高野美咲	182
高野理絵	58
瀧麗	208
田熊美波	164
竹内裕子	117
谷口幹枝	205
田渕典子	96
玉手久美	212
千島佳子	97
津島才子	192
寺内純子	74
寺野愛祐美	160
徳弘類	95

製作者姓名	刊登頁數
野老ゆり子	156
豊田和子	172
永塚和子	106、131
永塚沙也加	42
永塚慎一	22、26、29、47
永塚理子・永塚翠	146
中村梓	129
中村栄子	98、110
中村絹子	104
中村奈巳世	184
並河秀子	82
仁子利美子	102
西澤珠里	34、48
西山優奈	94
野村季世子	33
秦野まり子	97
林静子	157
原有希	130
原田奈美	176
半澤恵	148
東野友紀子	102
日高眞理	214
平野裕美恵	204
藤澤努	166
古谷萌衣	128
堀田倫代	161
堀本ひとみ	91

製作者姓名	刊登頁數
本多順子	155
本田浩隆	78、183、198
前田美和	97
増井カヨ	51
増尾ありさ	154
松浦真子	178
松野惠子	92
松橋希	103、128
松本昭子	103、114
松本百合奈	130
丸茂みゆき	168
三浦美里	140、158
三宅希良々	93
宮澤美保子	95
宮原悦子	152
宮本純子	99
村岡久美子	186
村上富代子	162
村上千恵美	98
本巣文子	116
森川正樹	36
森下征子	190
森本佳央理	130
室積えりか	56
保田敏文	206
築島里香	54
山口朋子	120

製作者姓名	刊登頁數
山崎有希子	125
山城美弥子	170
山田敦子	100
山田伴恵	91
山田泰子	76
山田裕美	130
山森美智子	122
湯澤誠子	129
吉岡ヨシ子	99
吉田資	144
吉野望美	94
吉村眞理	210
rioka!	202
渡部典子	60

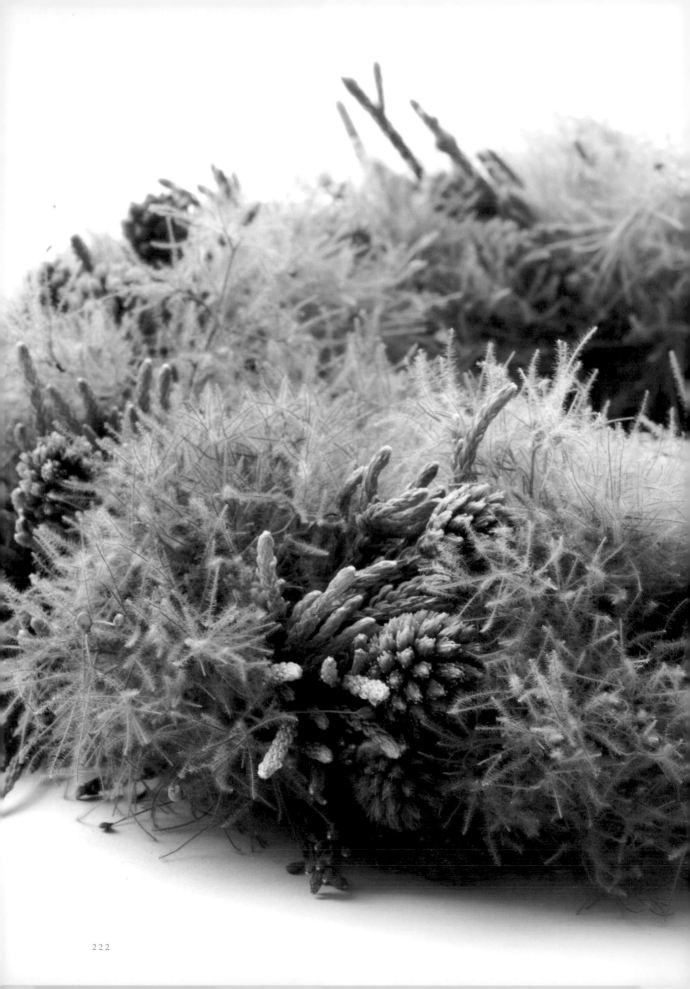

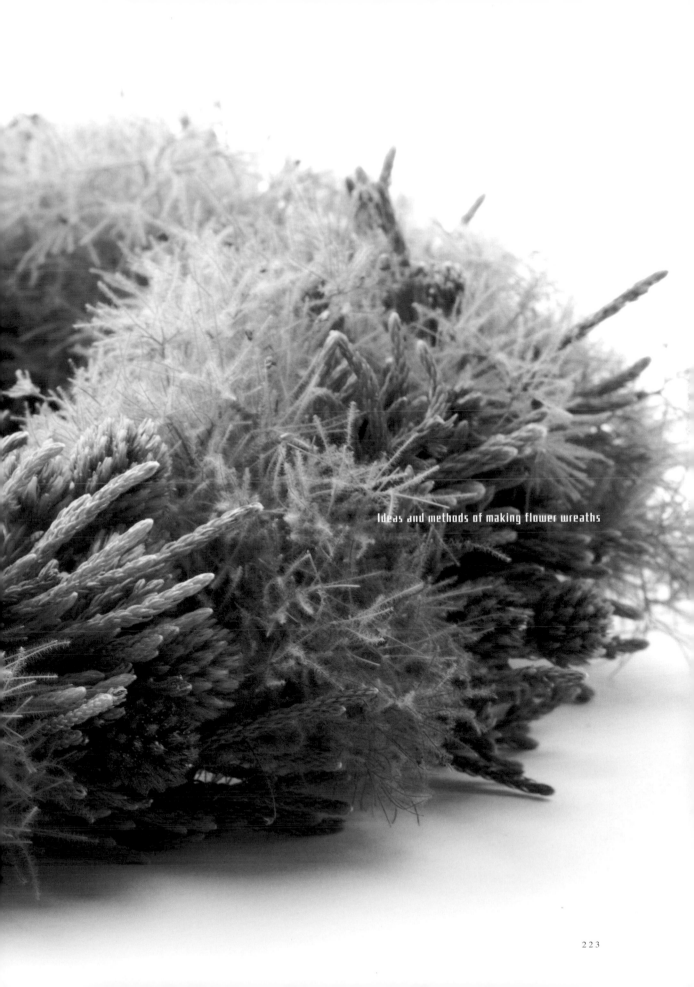

Ideas and methods of making flower wreaths

國家圖書館出版品預行編目資料

花圈設計的創意發想＆製作：150款鮮花×乾燥
花×不凋花×人造花的素材花圈／florist編輯部編
著；周欣芃譯. -- 初版. – 新北市：噴泉文化館出版，
2018.10
　面；　公分. -- (花之道；59)
ISBN 978-986-96928-1-6 (平裝)

1. 花藝

971　　　　　　　　　　　　　107016430

| 花之道 | 59

花圈設計的創意發想＆製作
150款鮮花×乾燥花×不凋花×人造花的素材花圈

作　　　　者／florist 編輯部
譯　　　　者／周欣芃
發　行　人／詹慶和
總　編　輯／蔡麗玲
執　行　編　輯／劉蕙寧
編　　　　輯／蔡毓玲・黃璟安・陳姿伶・李宛真・陳昕儀
執　行　美　術／陳麗娜
美　術　編　輯／周盈汝・韓欣恬
出　　版　　者／噴泉文化館
發　　行　　者／悅智文化事業有限公司
郵政劃撥帳號／19452608
戶　　　　名／雅書堂文化事業有限公司
地　　　　址／新北市板橋區板新路 206 號 3 樓
電　　　　話／（02）8952-4078
傳　　　　真／（02）8952-4084
電　子　信　箱／elegant.books@msa.hinet.net

2018 年 10 月初版一刷　定價 580 元

FLOWER WREATH NO HASSOU TO TSUKURIKATA
© Seibundo Shinkosha Publishing Co., Ltd. 2017
Originally published in Japan in 2017 by Seibundo
Shinkosha Publishing Co., Ltd.,
Traditional Chinese translation rights arranged with
Seibundo Shinkosha Publishing Co., Ltd.,
through TOHAN CORPORATION, and Keio Cultural
Enterprise Co., Ltd.

經銷／易可數位行銷股份有限公司
地址／新北市新店區寶橋路 235 巷 6 弄 3 號 5 樓
電話／（02）8911-0825
傳真／（02）8911-0801

STAFF

封面・內文設計
千葉隆道　兼沢晴代〔 MICHI GRAPHIC 〕

攝影
佐々木智幸

編輯
櫻井純子〔 Flow 〕

製作協力
一般社団法人N Flower Design International

攝影協力
日本郵船 氷川丸

Ideas and methods of making flower wreaths

Ideas and methods of making flower wreaths

Ideas and methods of making flower wreaths

Ideas and methods of making flower wreaths